KB186883

DESIGN **10**
SERIES

FIGURE
ILLUSTRATION
인물일러스트

편집부 편

man
woman
boy
girl
body
face
old
young

도서출판 오람

머 리 말

그림을 그릴 수 있다는 것은 매우 즐거운 일이며, 또한 특별한 재능을 요구하는 것도 아니다. 보통의 글씨를 쓸 수 있는 사람이면 누구나 예쁜 그림을 그릴 수가 있는 것이다.

중요한 것은 연습 방법이라고 생각한다. 미술학원 등에서는 데생을 되풀이하여 시키는 곳도 있다. 이것은 유화라든가, 수채화, 동양화 등의 계통으로 나아갈 사람들에게는 필요할지 모르지만, 그 이외의 그림을 지향하는 사람들에게는 아무리 데생을 되풀이 연습하여도 숙달이 되지 않는다.

그러므로 극화나 만화, 애니메이션 등의 연습을 하고 싶은 사람들은 데생보다는 머리를 이용하는 그림 연습 방법을 생각하는 것이 좋을 것이다.

이 책은 그러한 사람들에게 최대한으로 이용되리라고 생각하여 하나하나를 그린 것으로써, 인물의 여러가지 포즈를 최대한 많이 수록하였으므로 그리면서 포즈를 기억해 가도록 하면 될 것이다. 즉, 영어 단어를 기억해 가는 것과 같은 요령으로 포즈를 기억한 후 생각하면서 그려보면 쉽게 그림을 그릴 수 있을 것이다. 되풀이하여 그려가는 동안에 기억이 선명하게 되면서 점점 힘찬 선의 그림을 그릴 수가 있게 된다. 데생은 서툰데도 능숙하게 극화를 그리며, 활약하고 있는 극화가나 만화가가 있는가 하면 반대로 데생은 상당한 수준에 도달하여 있으면서도 극화는 전혀 그리지 못하는 사람들을 우리 주위에서 실제로 많이 보게 된다. 그것을 보아도 위에서 말한 그림 연습 공부가 가장 옳은 방법이 아닐까 생각한다.

이 책은 제1편 인물 포즈, 제2편 인물 액션으로 나누어 최대한의 삽화를 수록한 것으로 자부하는 바이며, 그림 공부에 충분히 활용하여 소기의 성과를 얻기 바란다.

제1편 인물포즈

CONTENTS

제2편 인물액션

CONTENTS

제 1편 인물 포즈

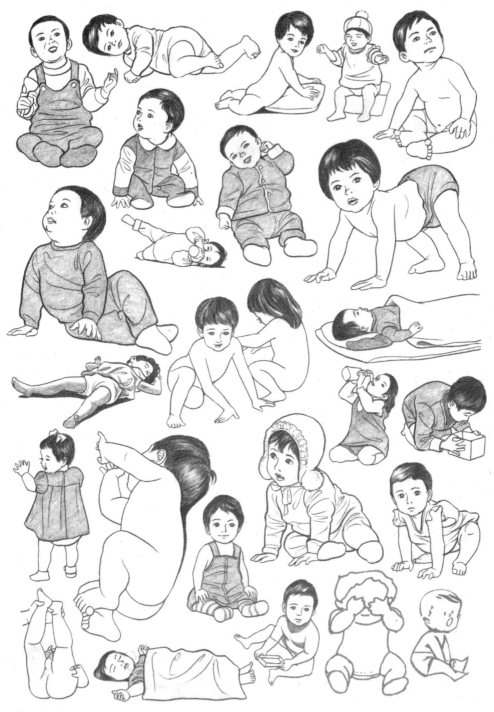

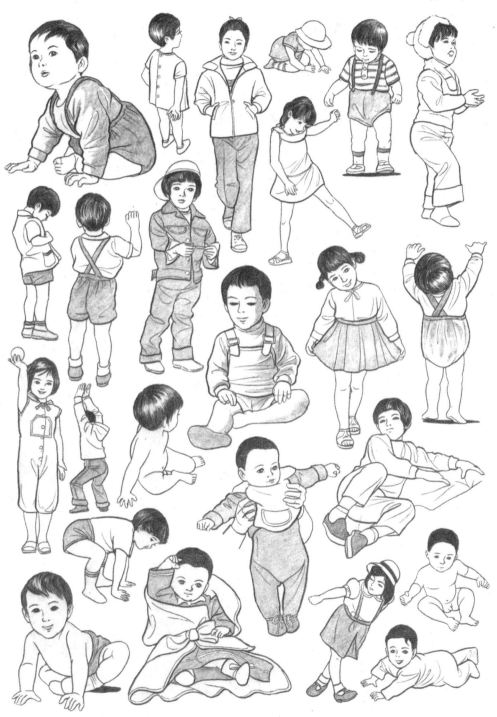

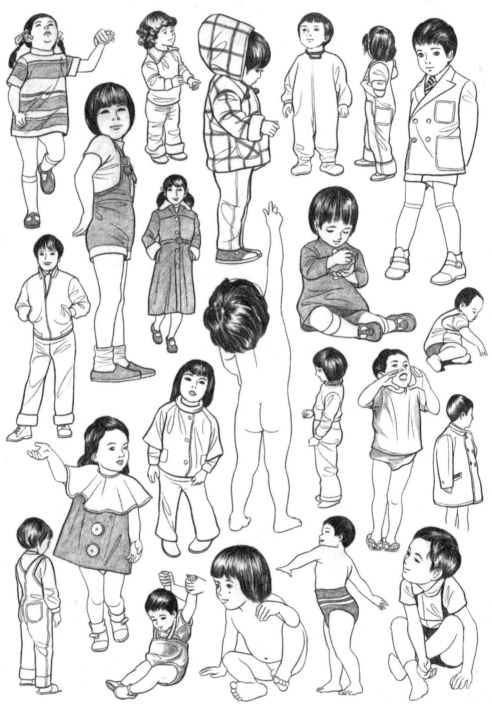

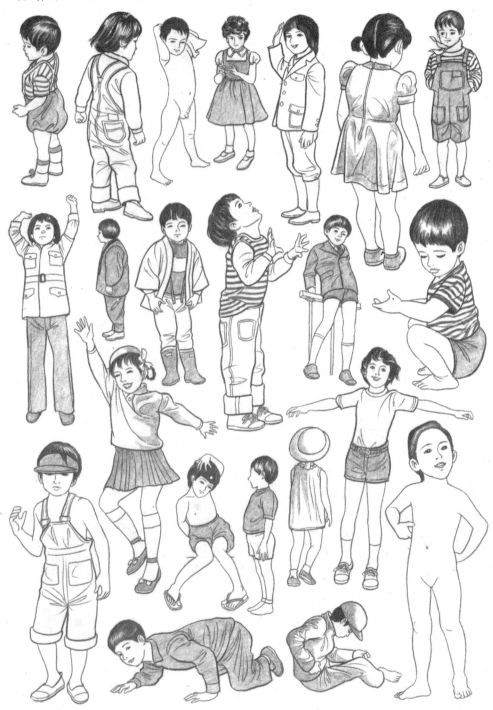

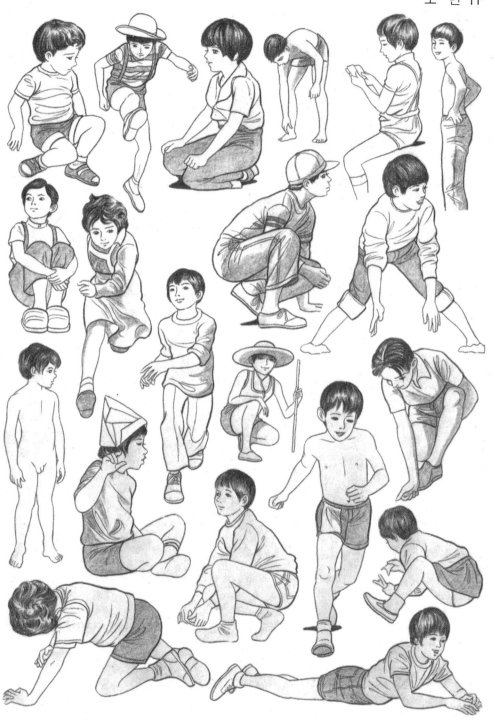

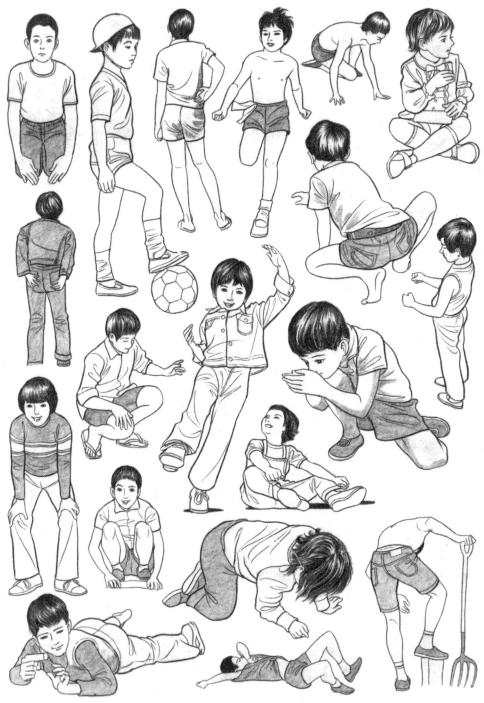

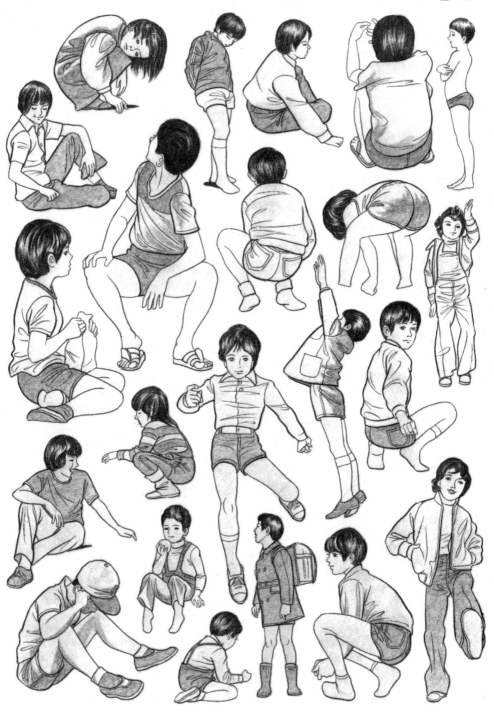

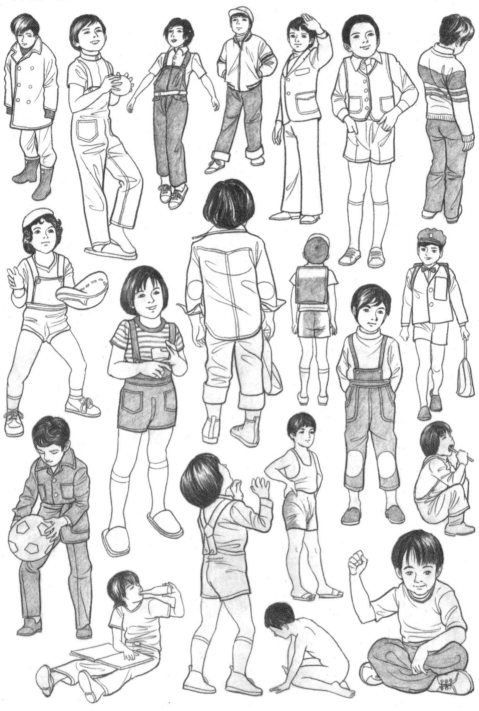

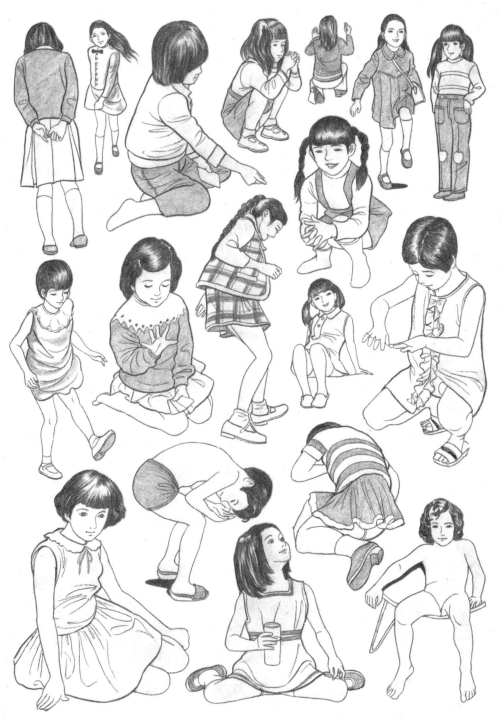

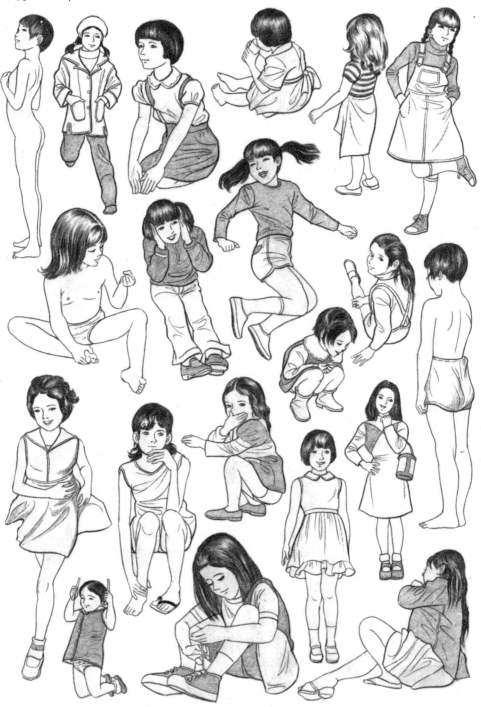

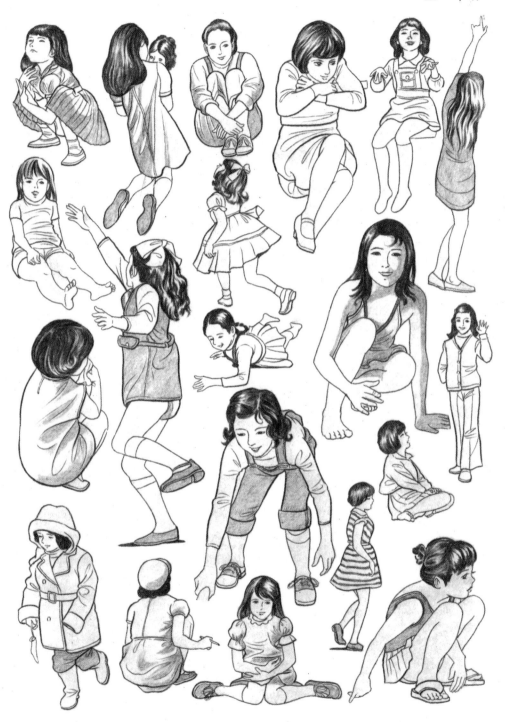

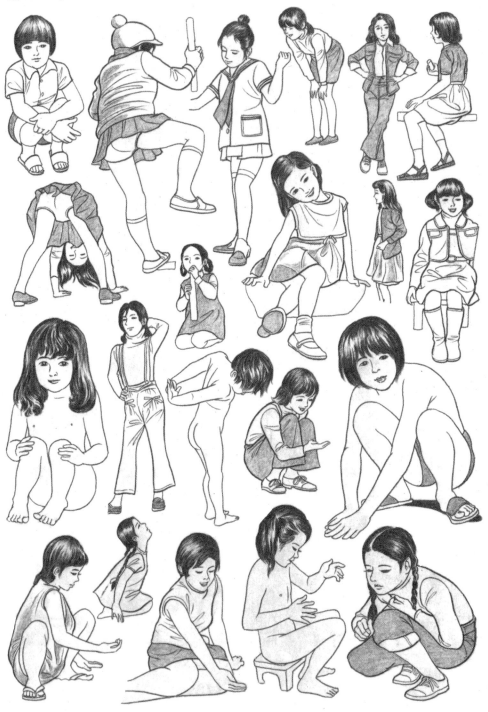

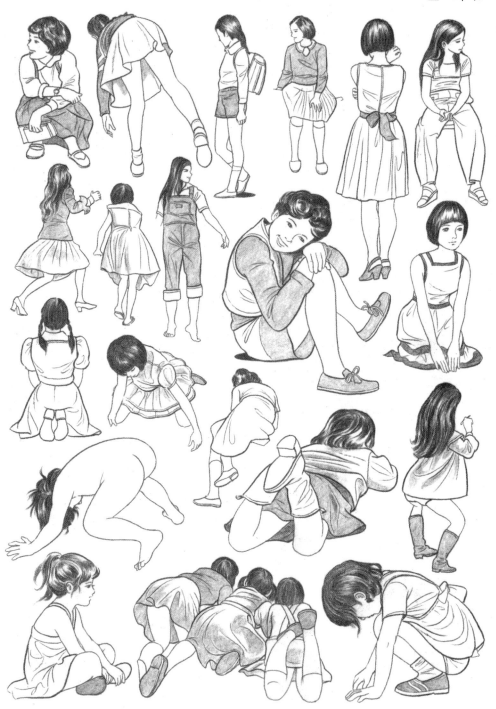

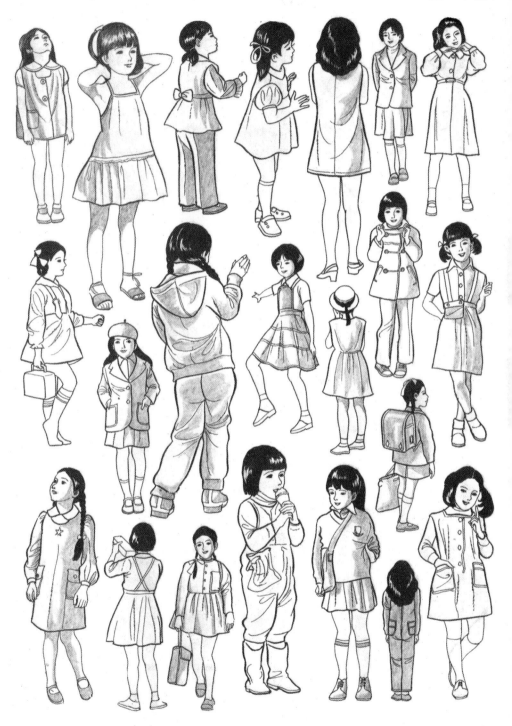

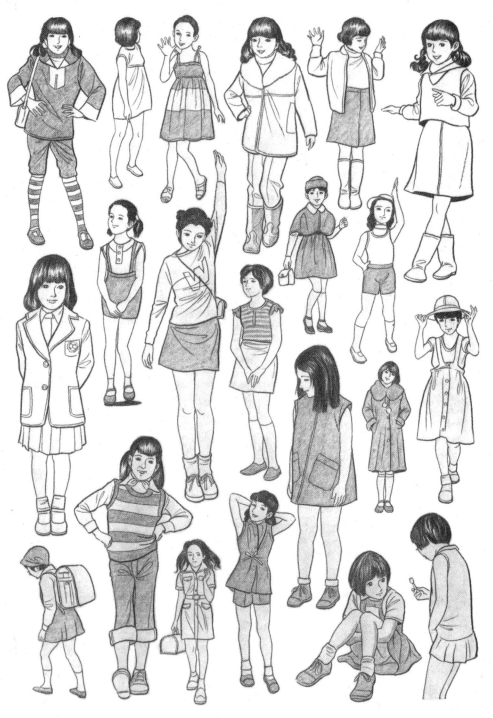

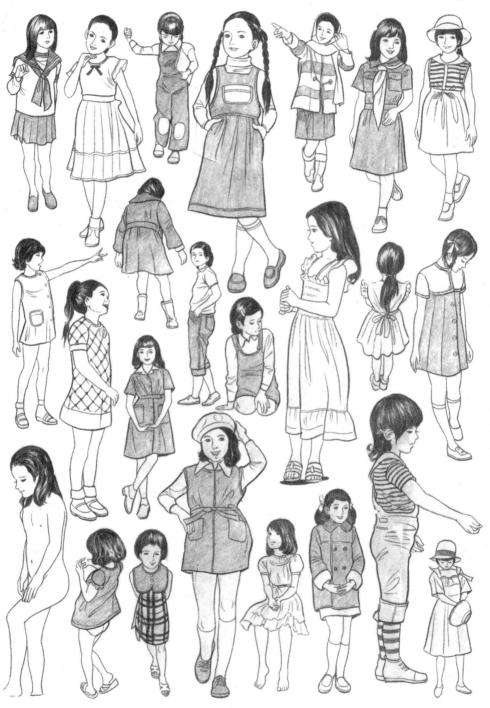

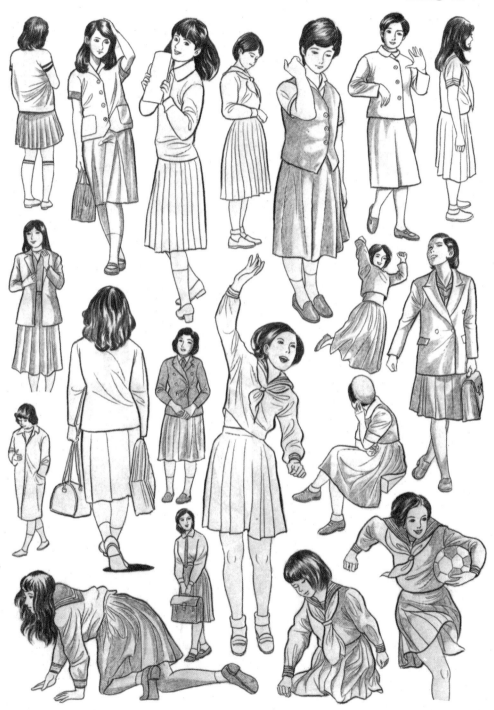

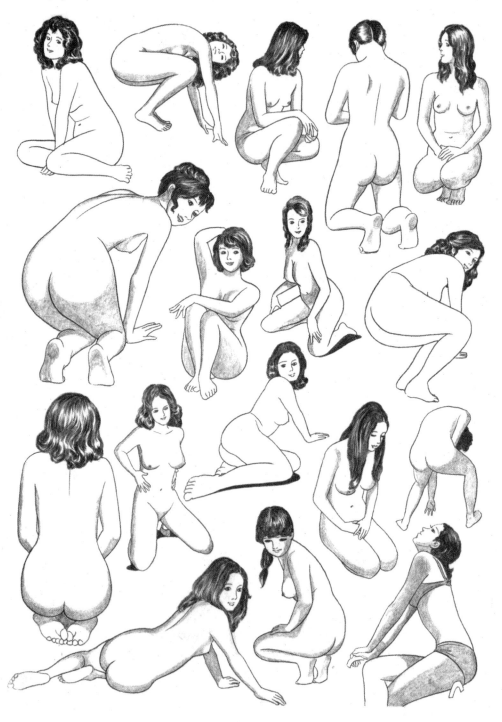

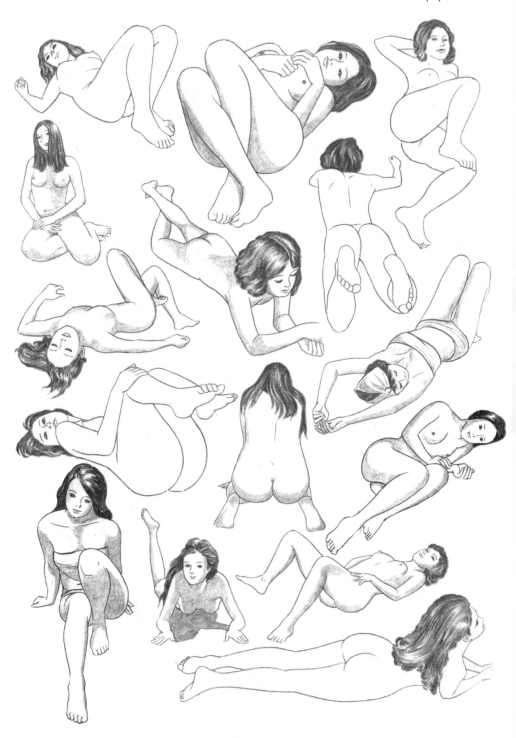

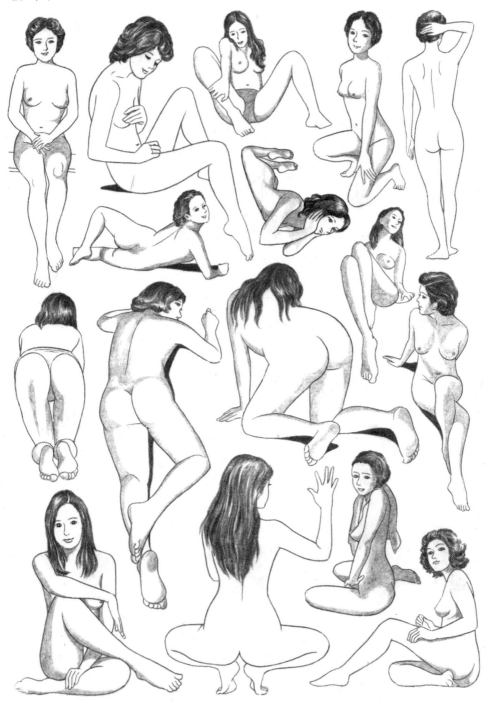

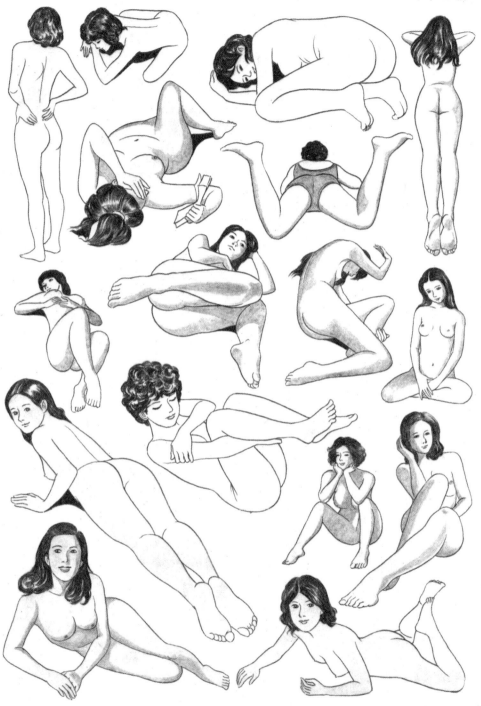

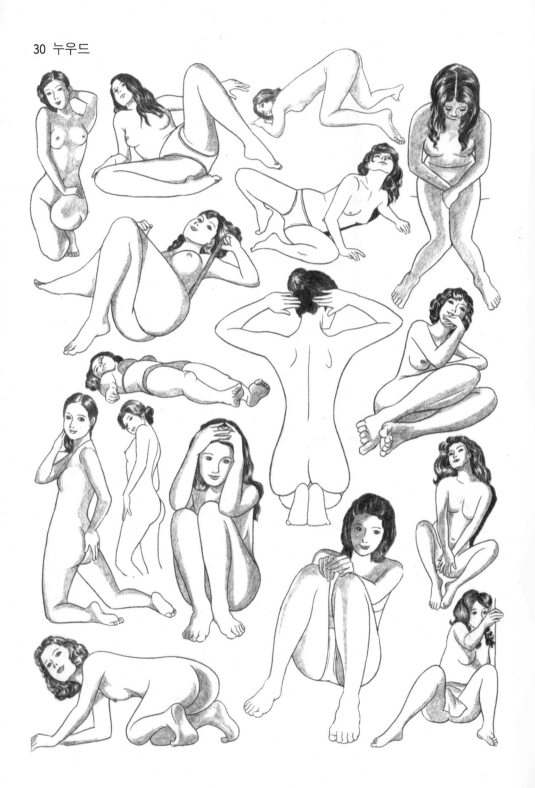

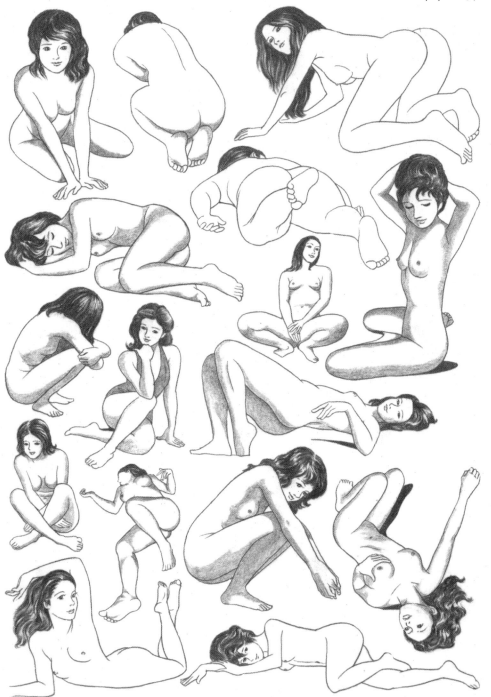

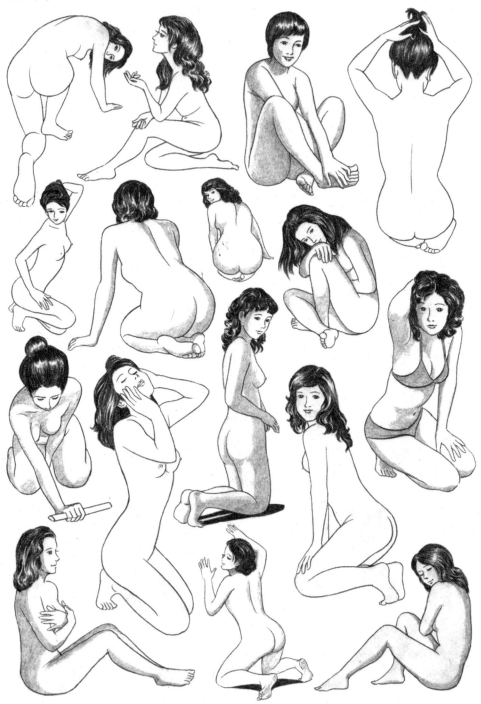

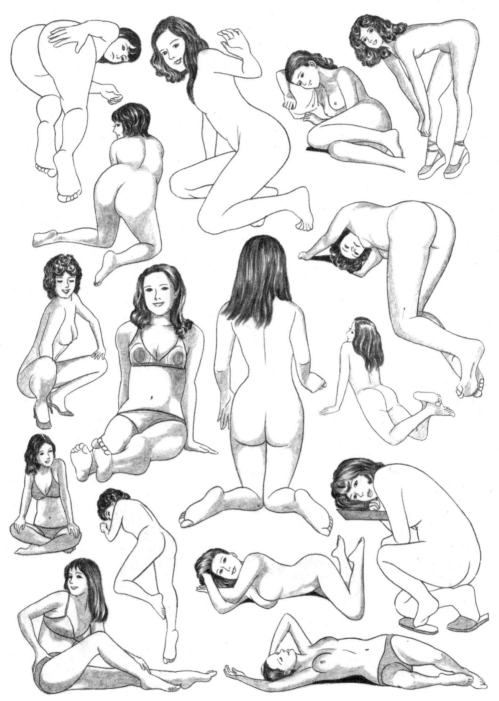

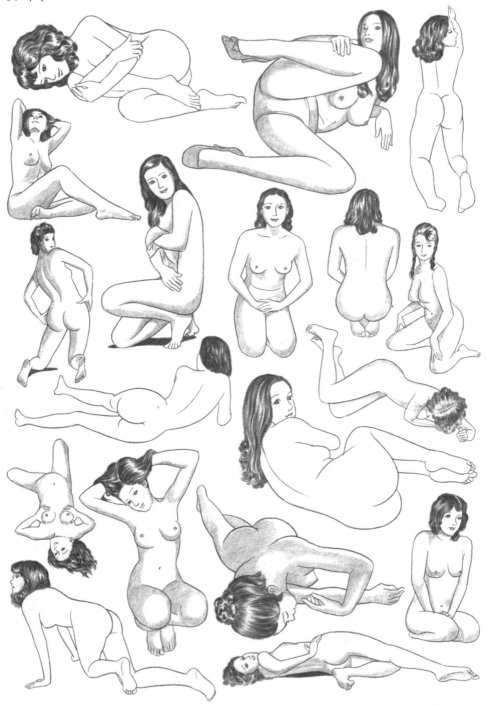

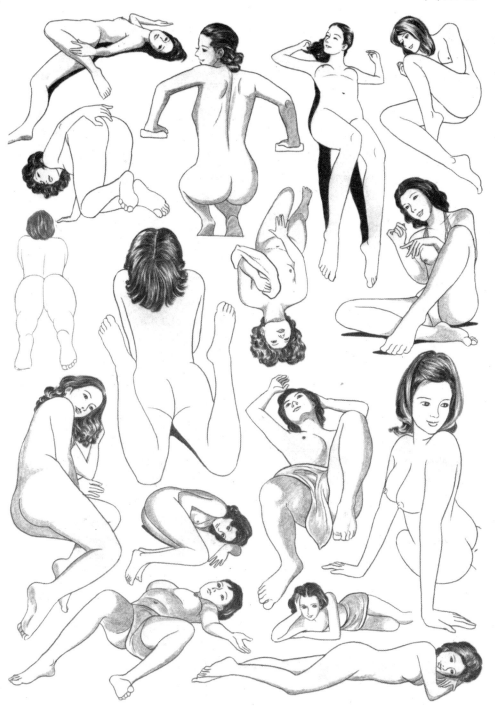

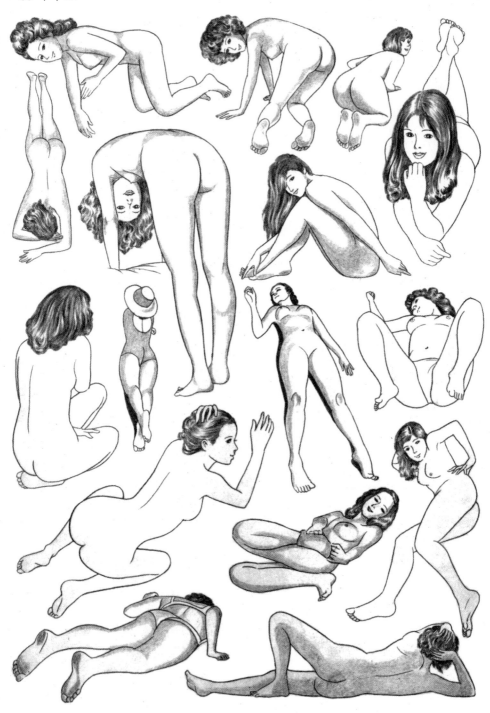

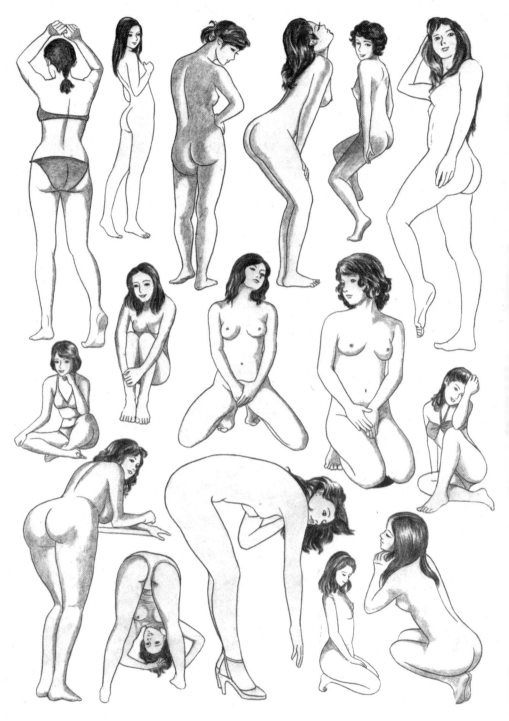

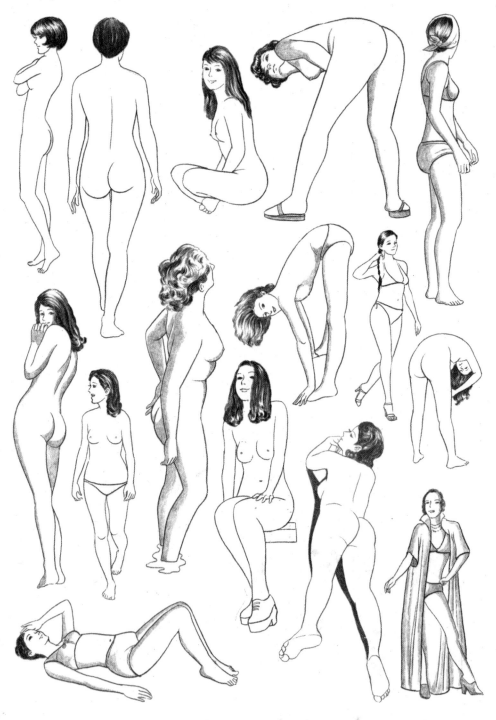

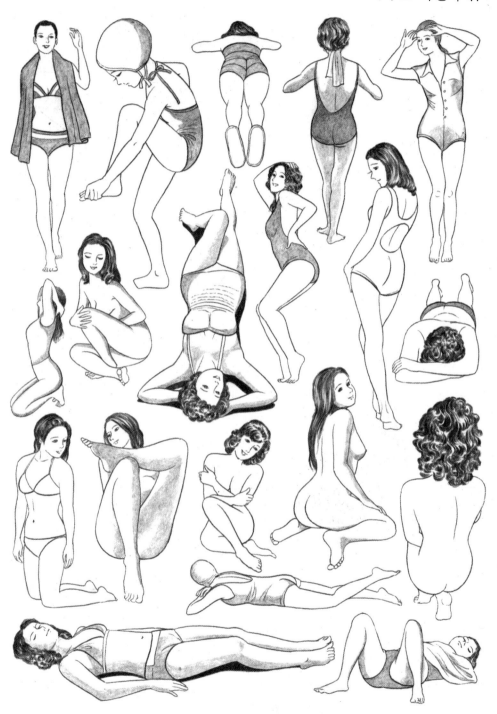

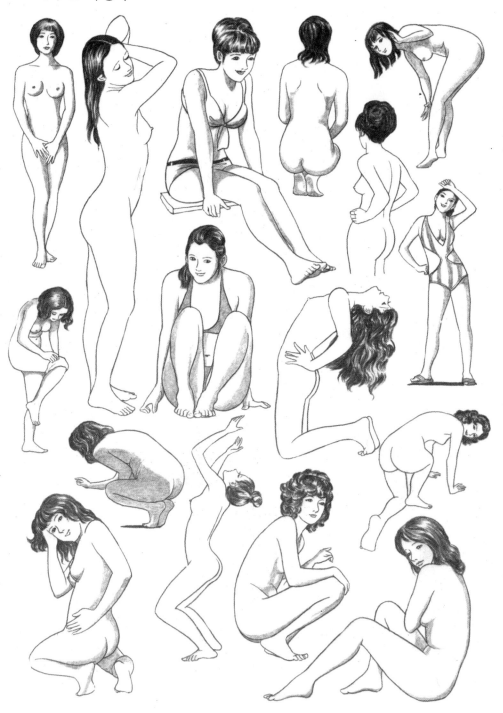

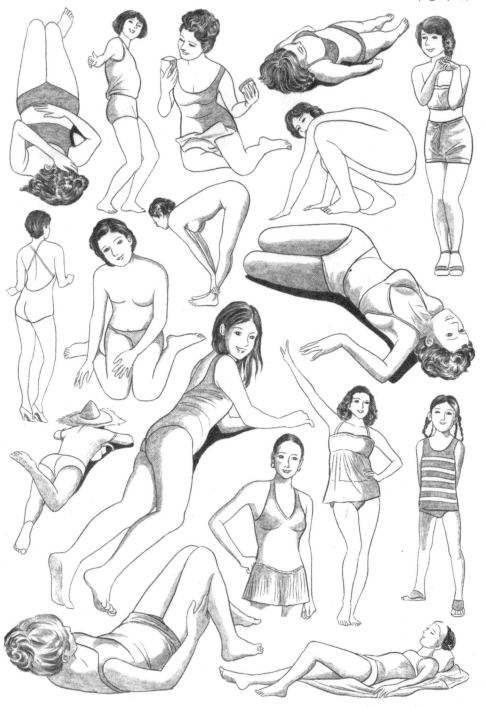

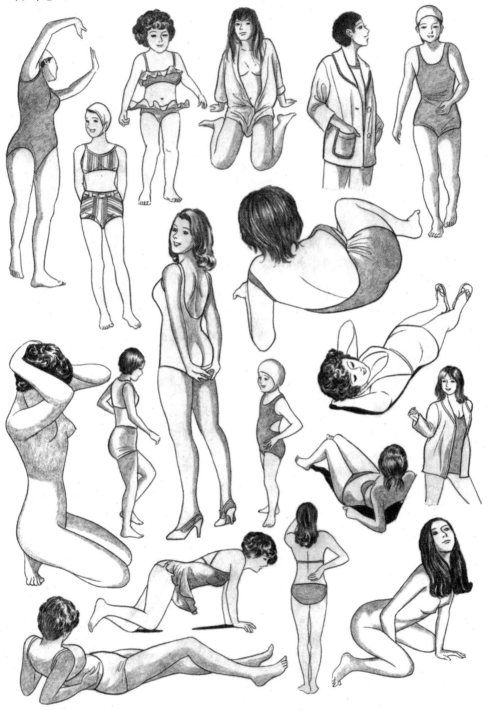

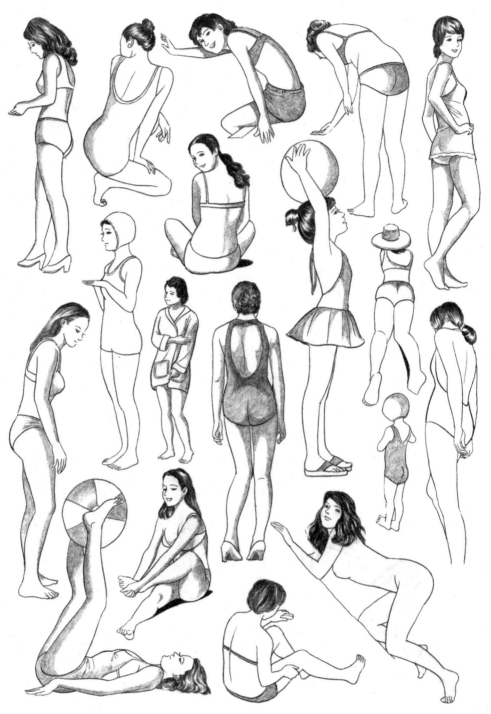

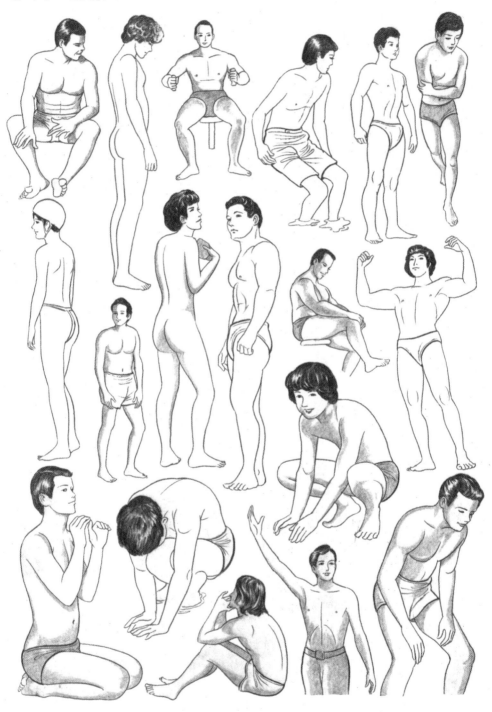

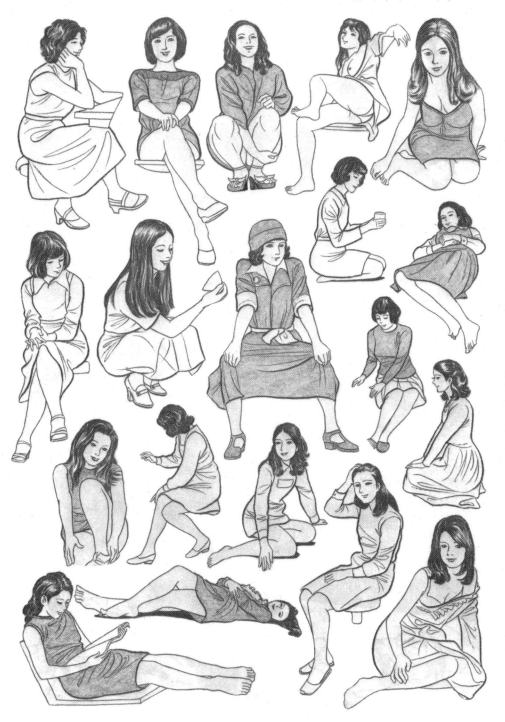

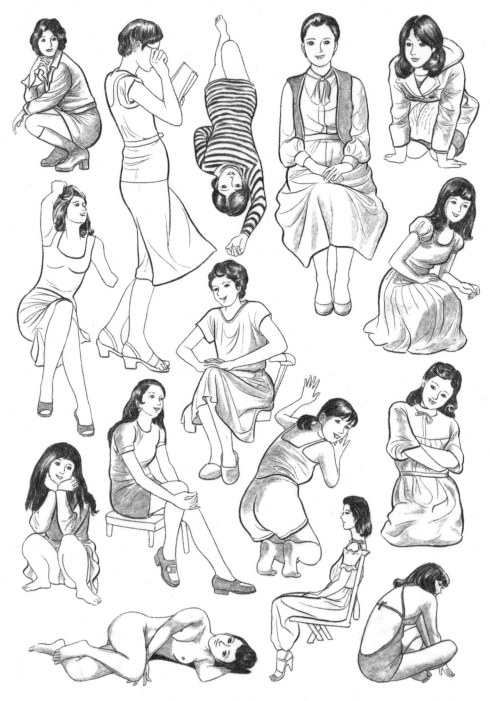

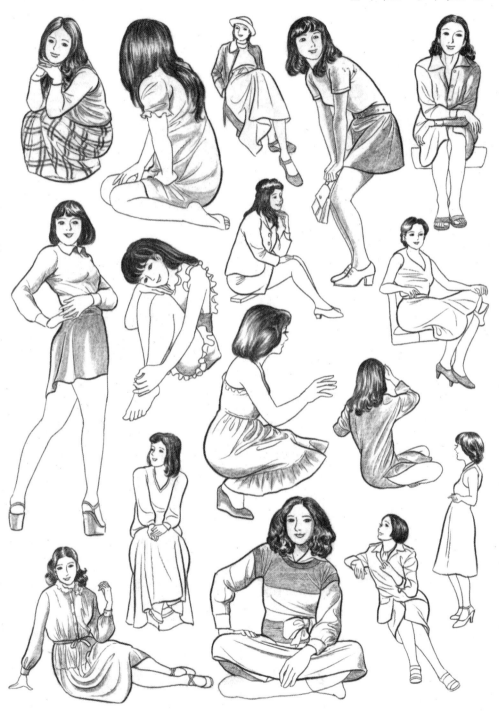

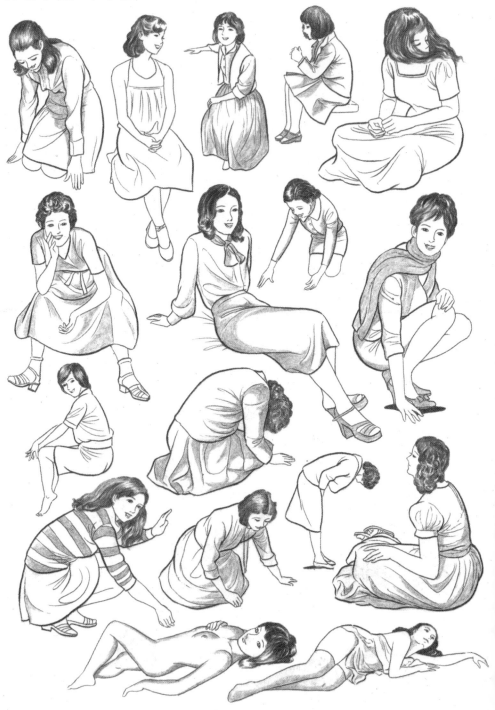

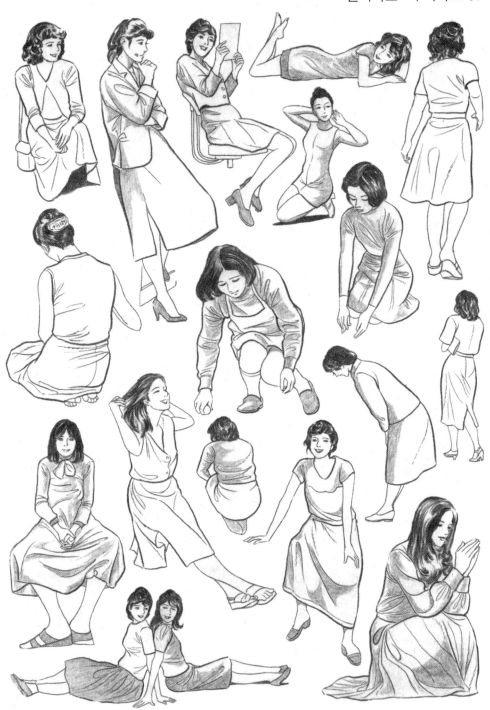

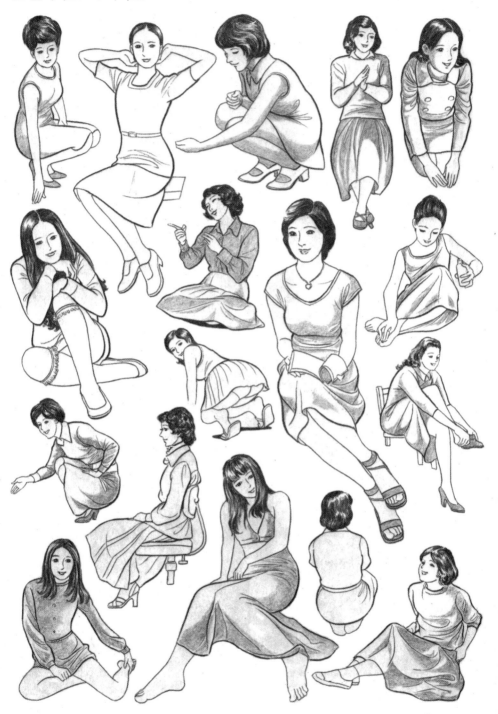

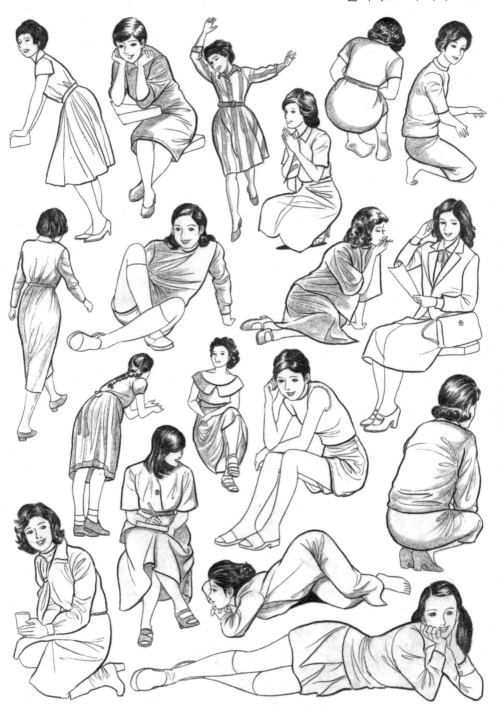

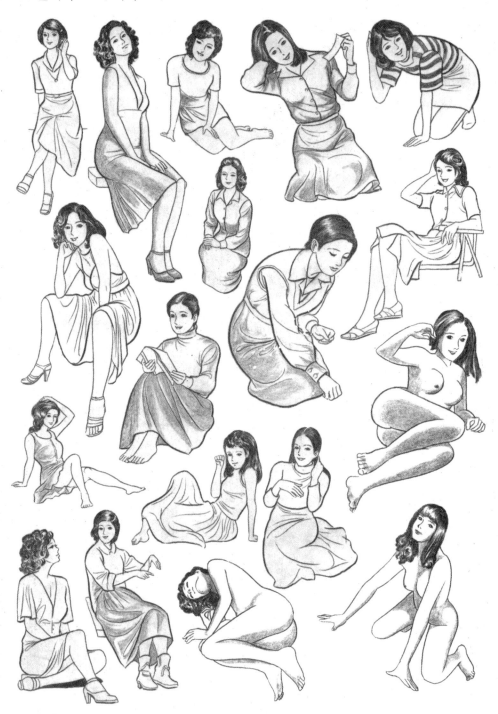

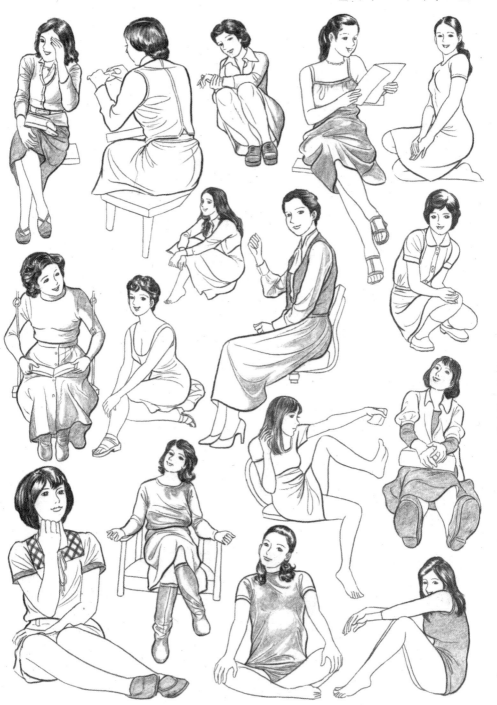

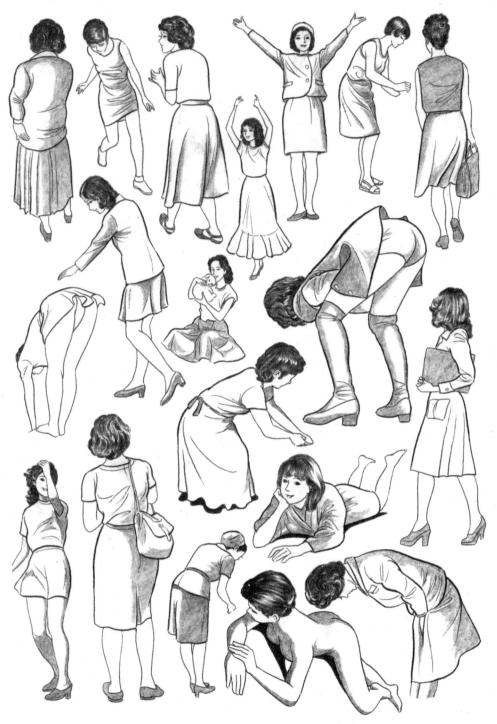

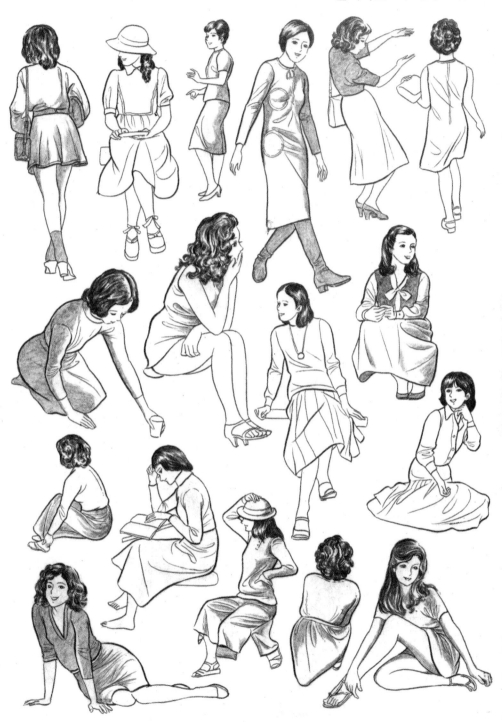

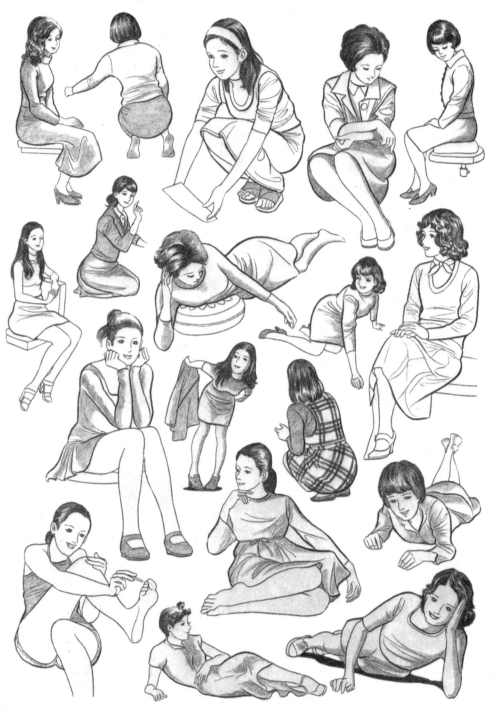

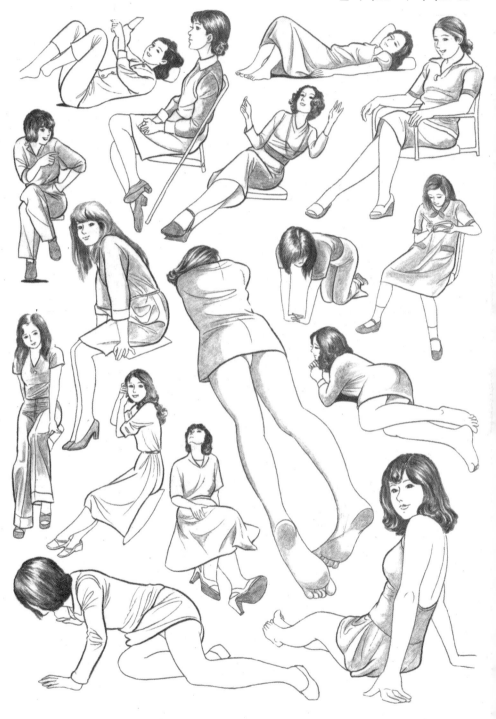

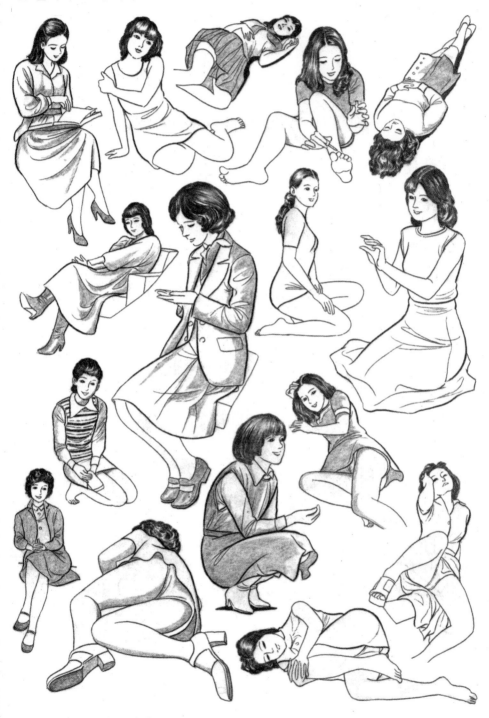

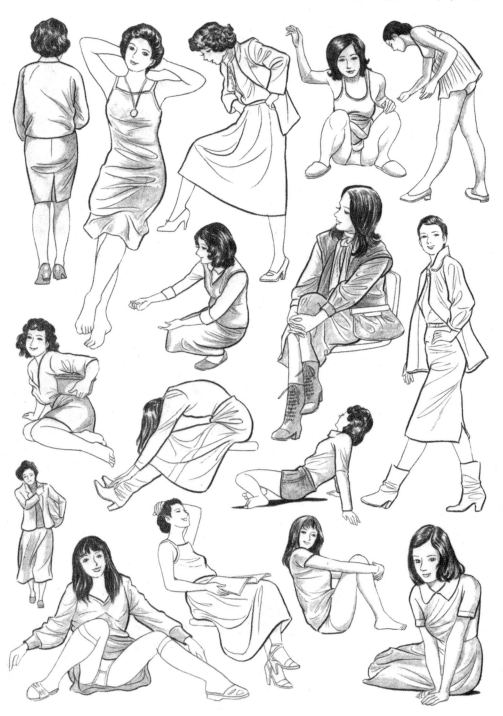

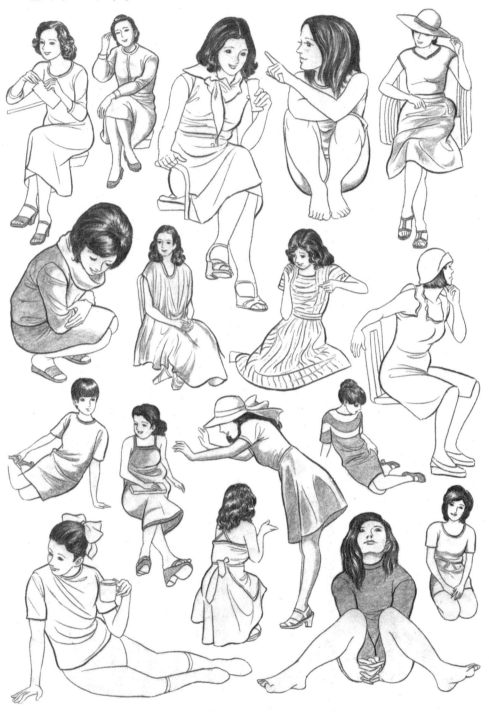

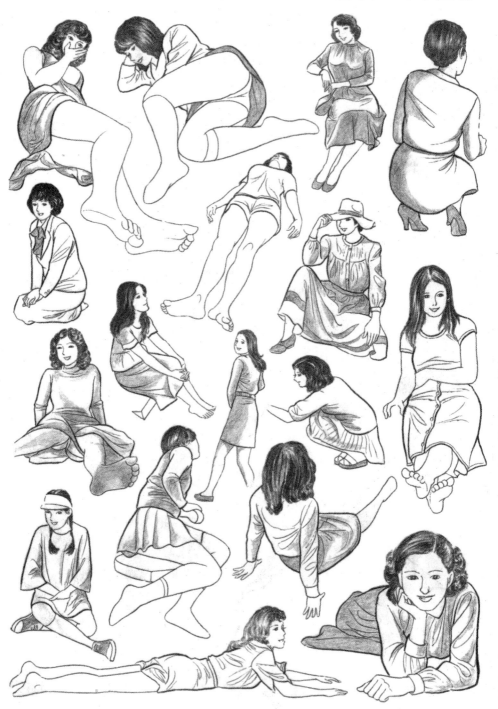

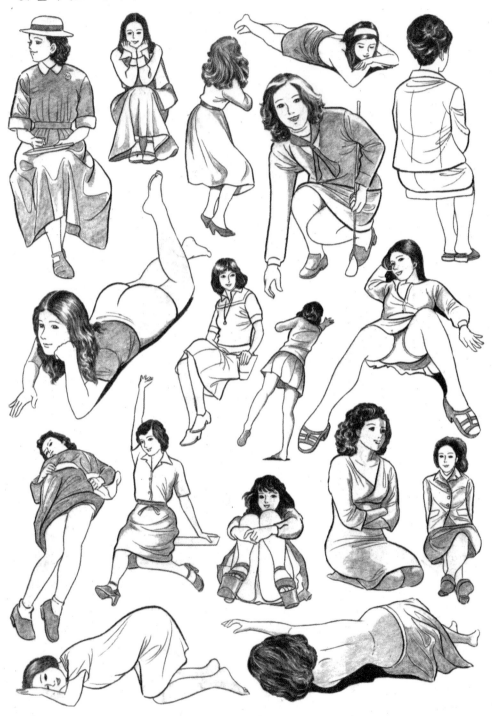

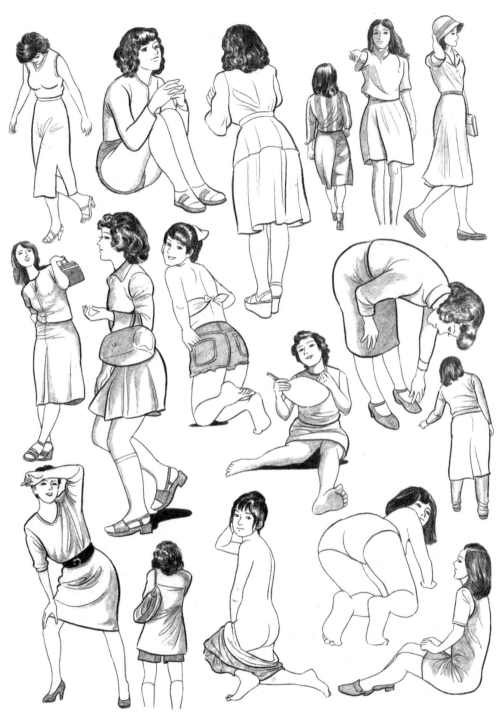

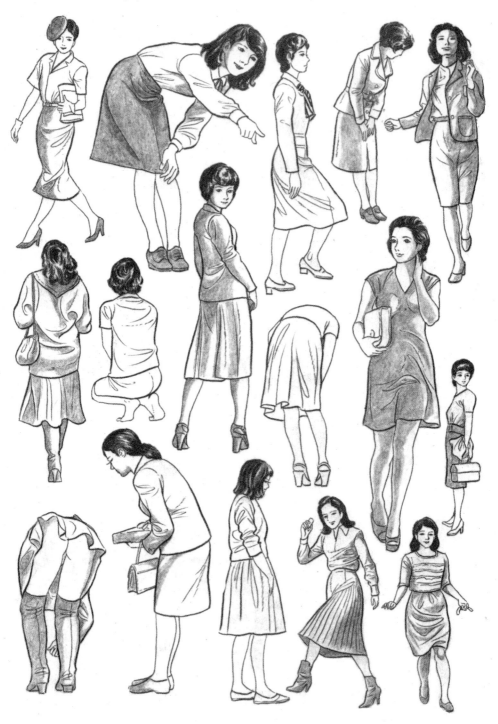

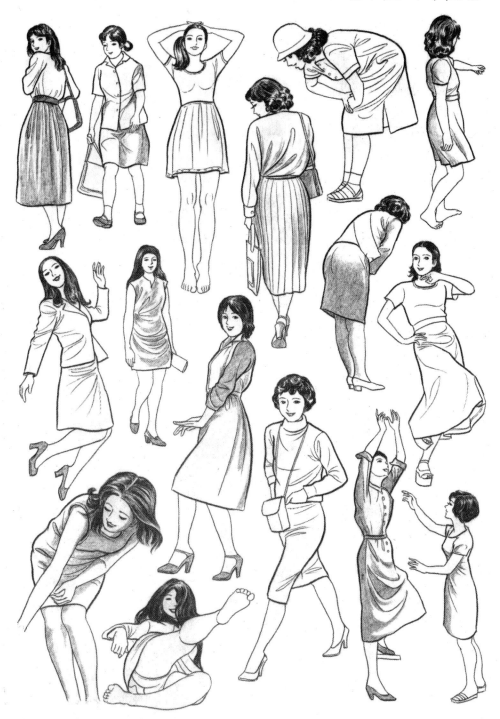

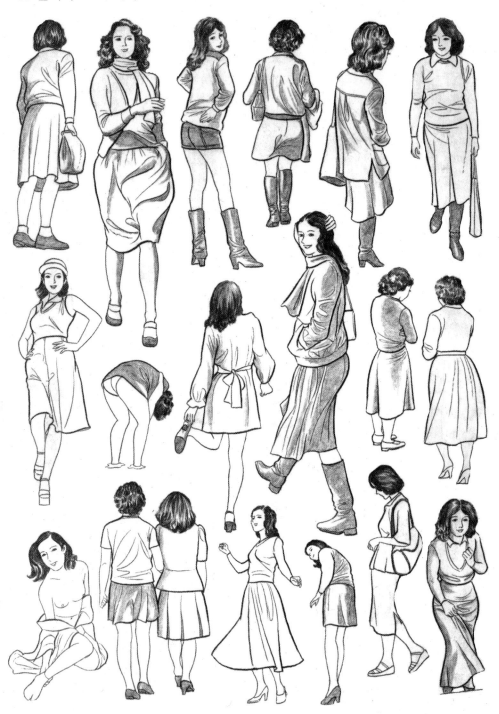

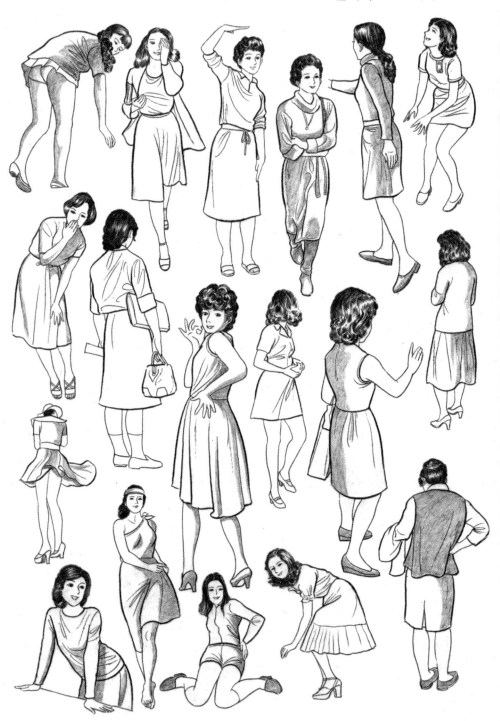

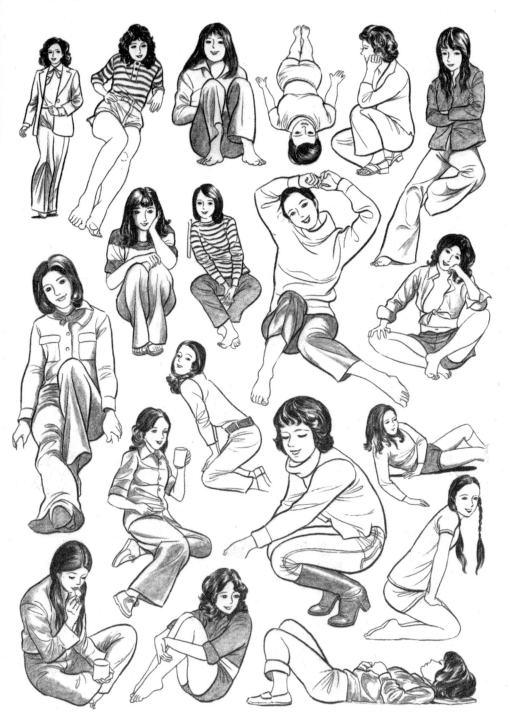

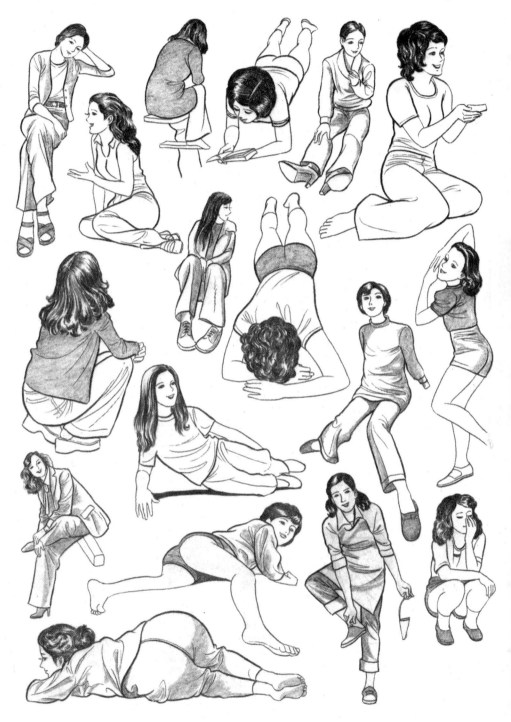

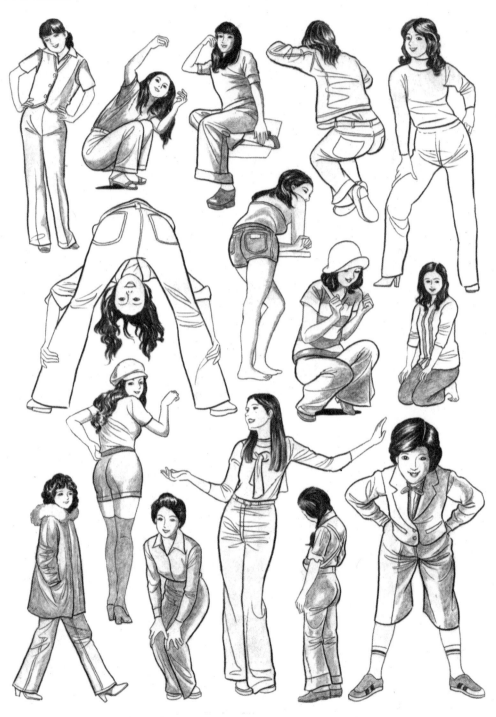

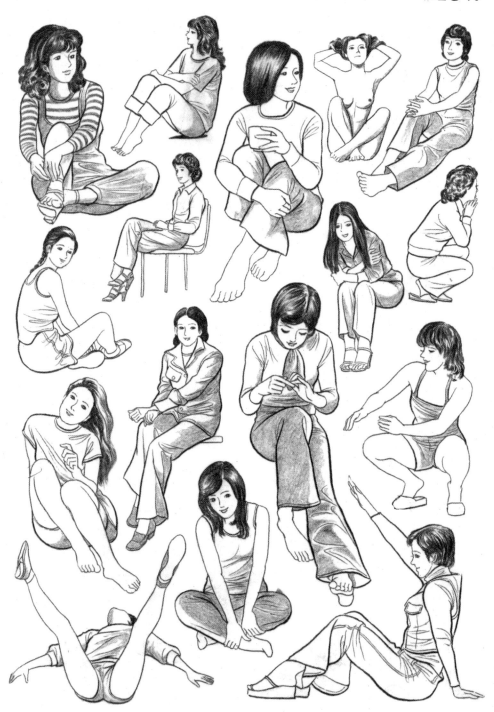

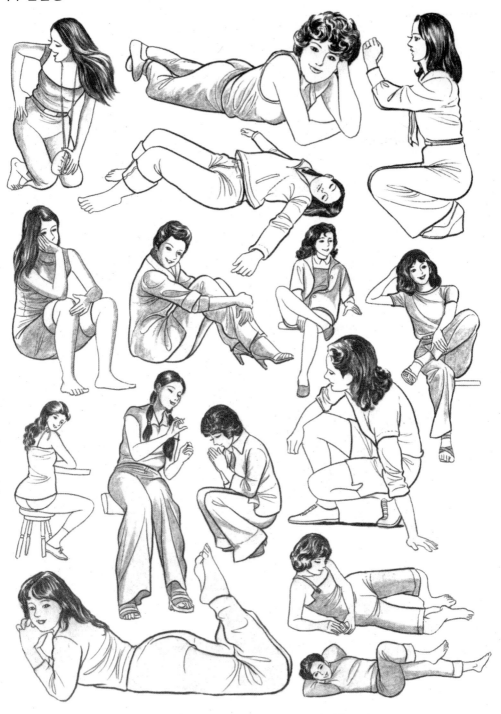

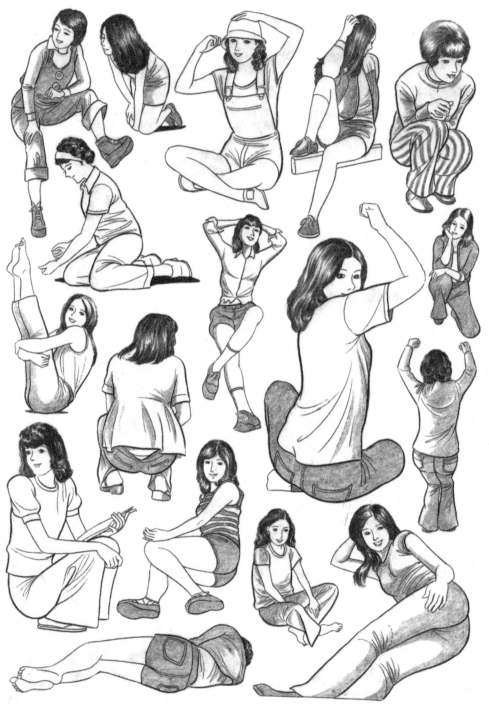

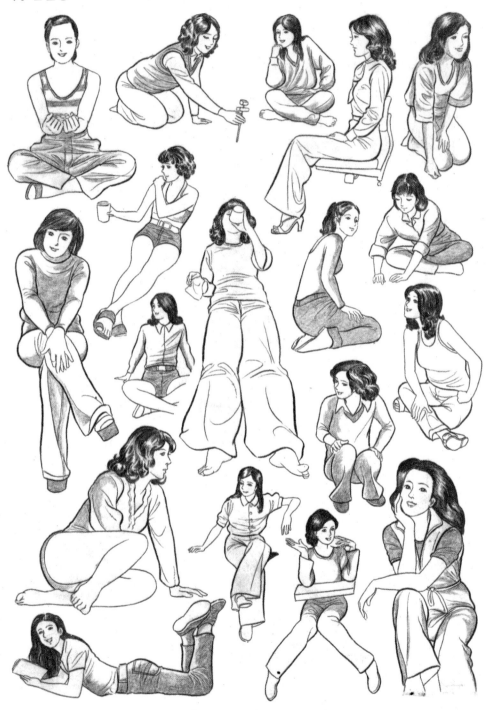

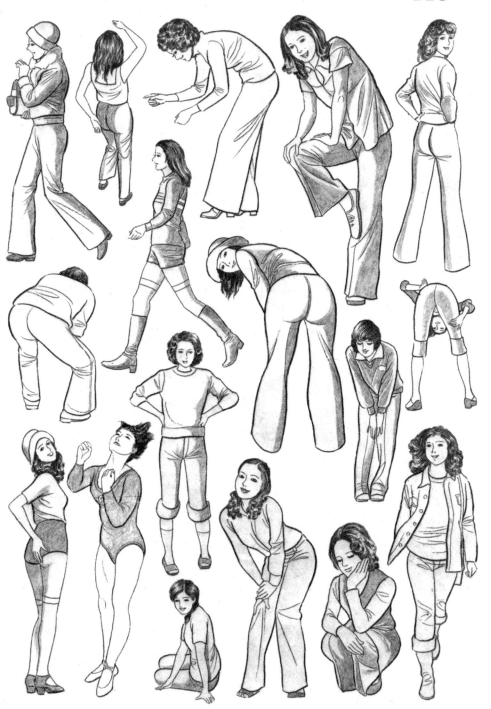

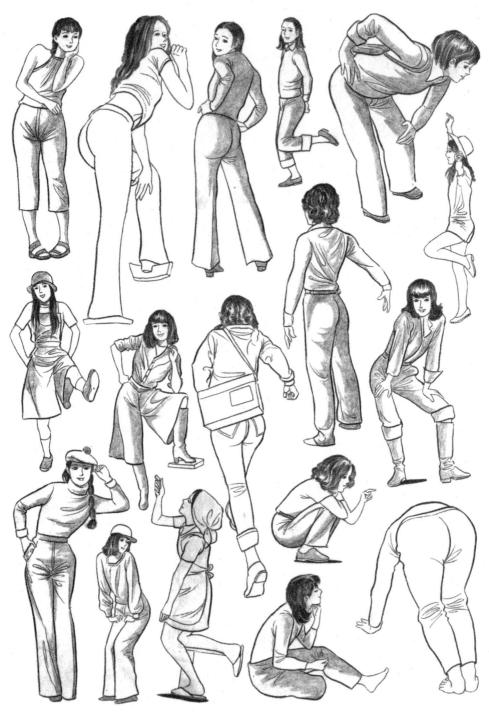

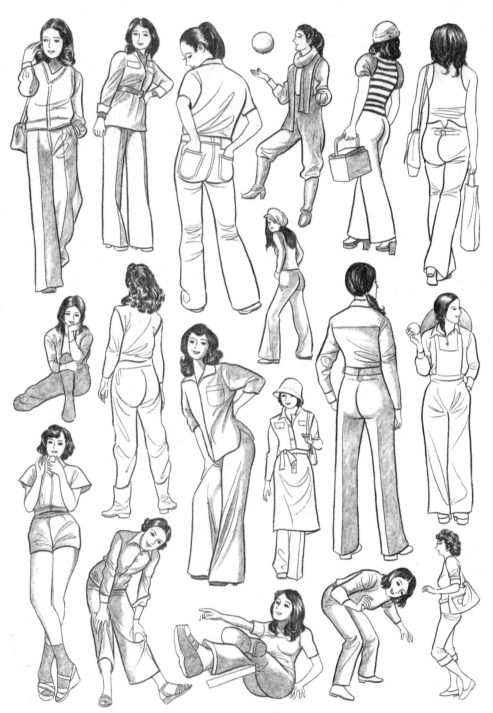

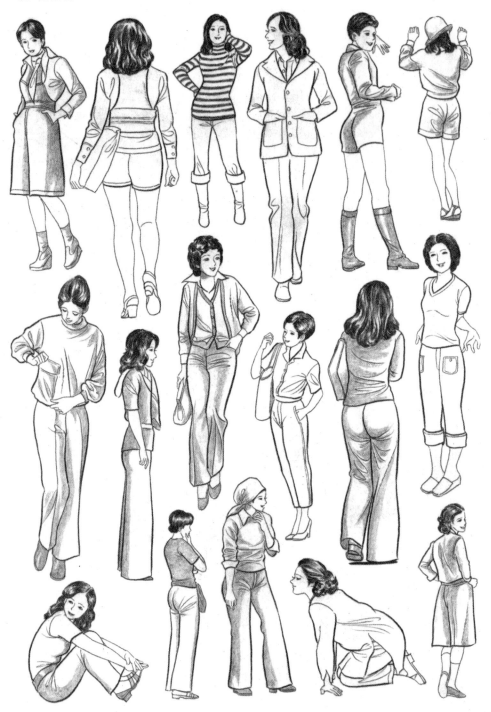

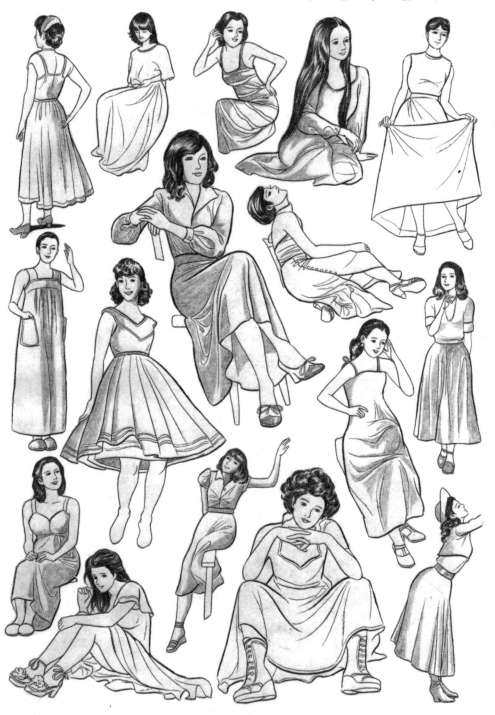

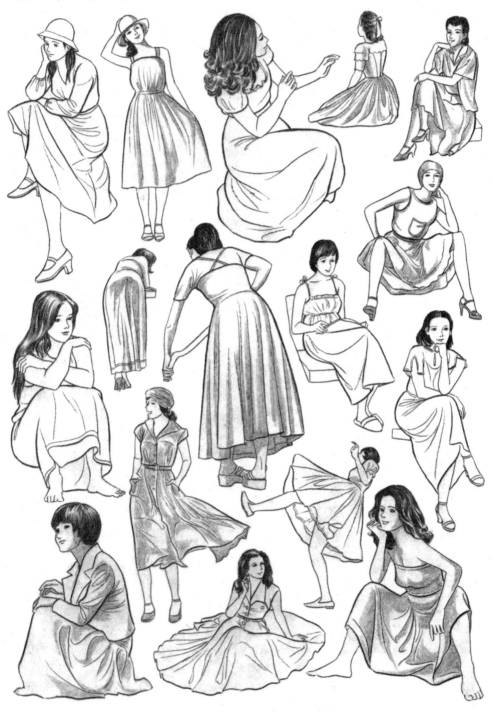

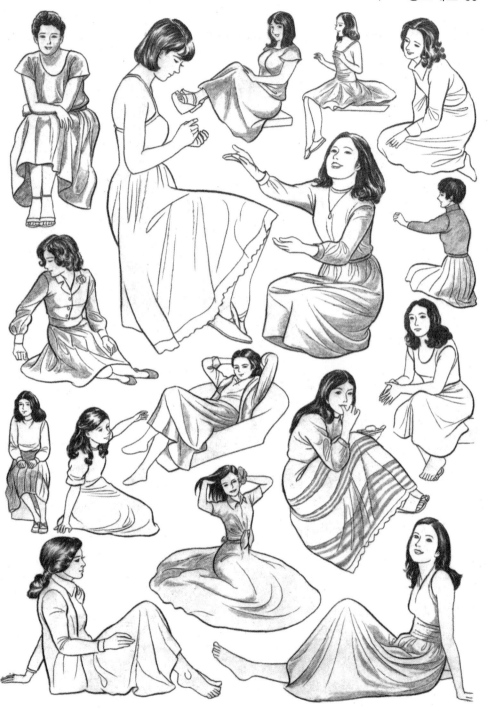

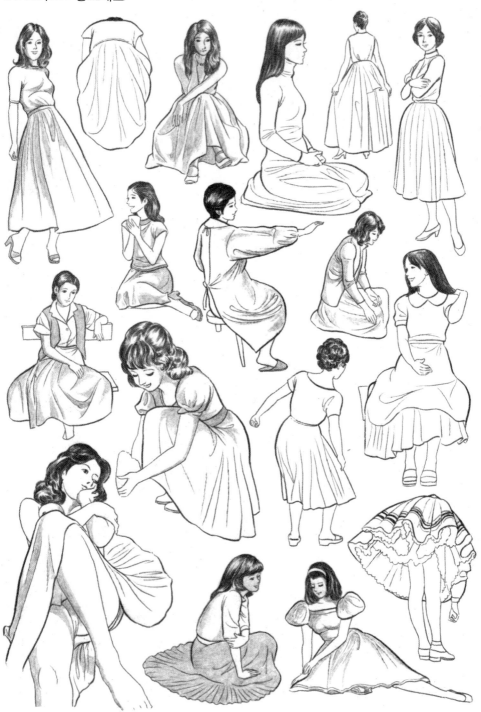

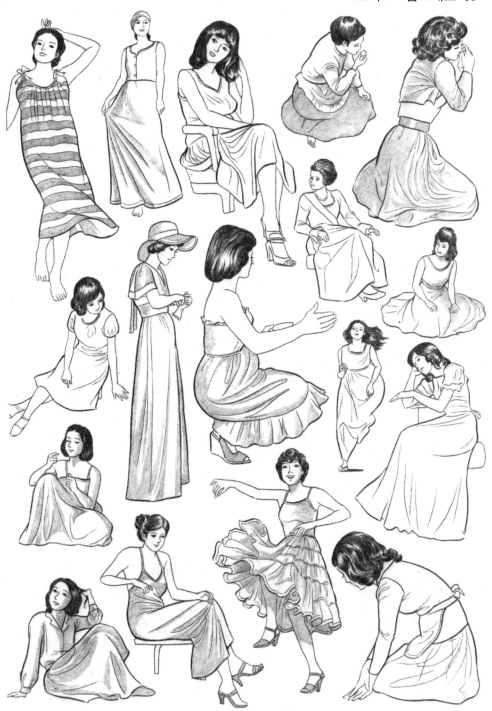

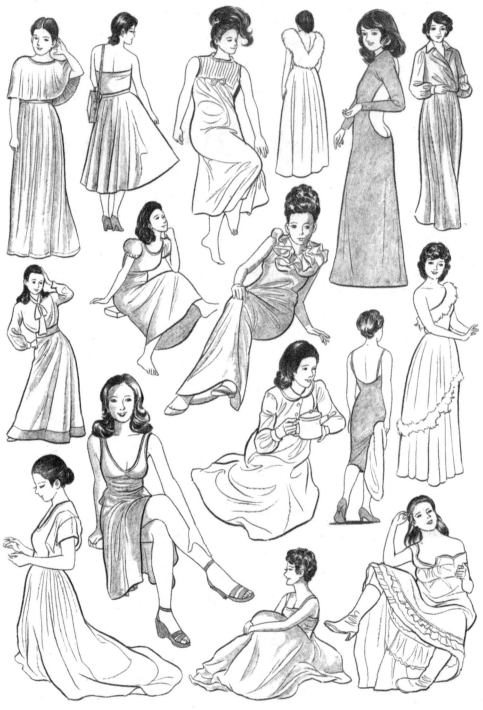

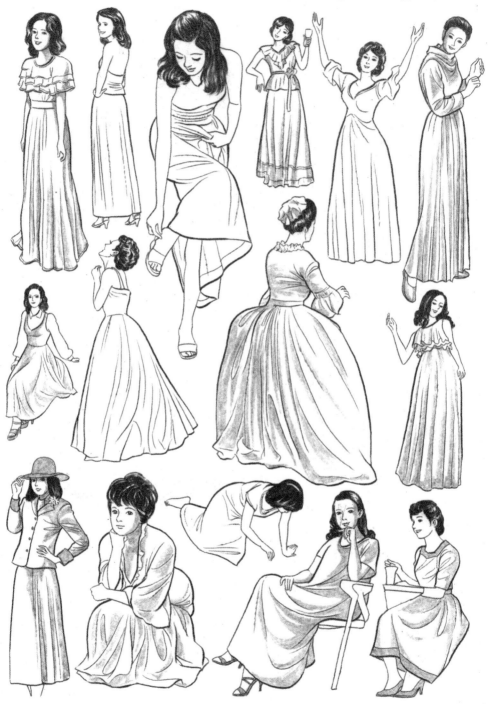

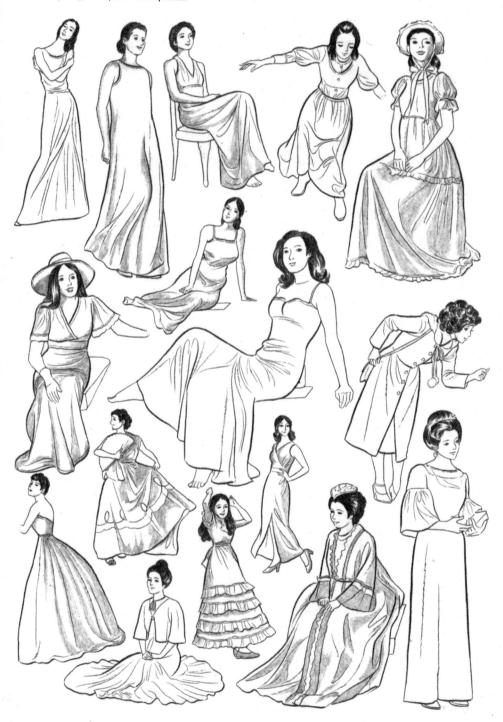

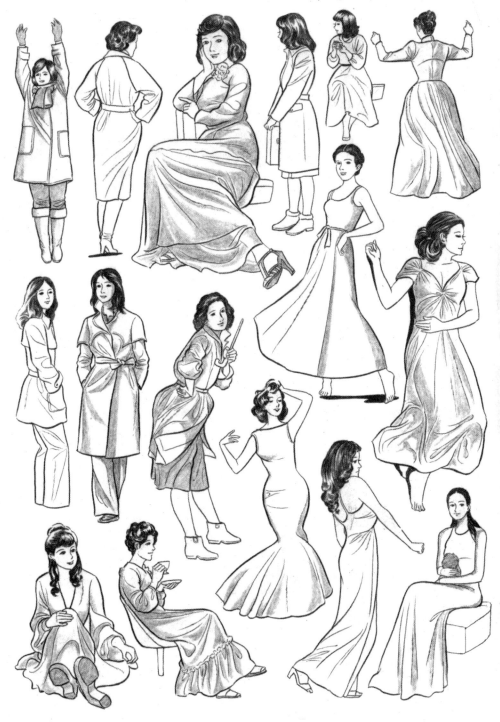

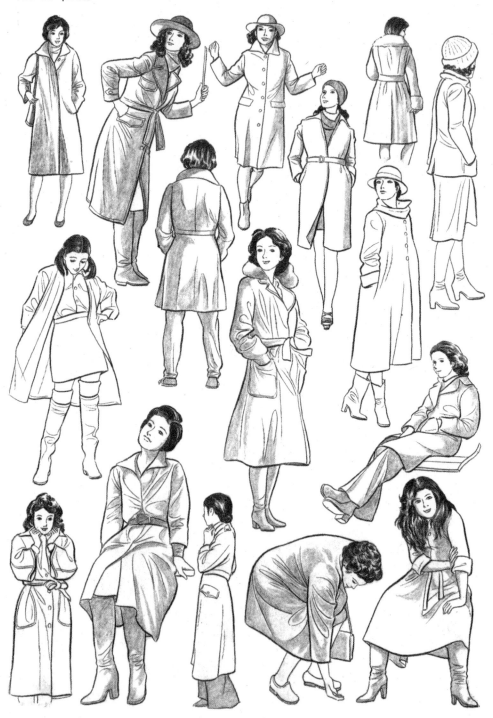

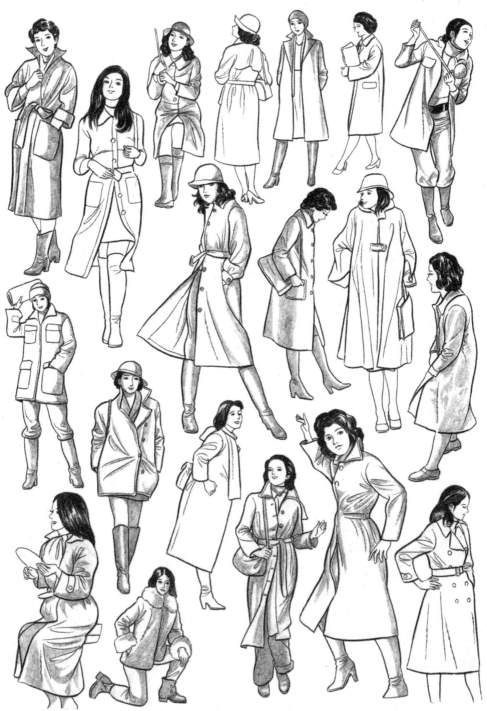

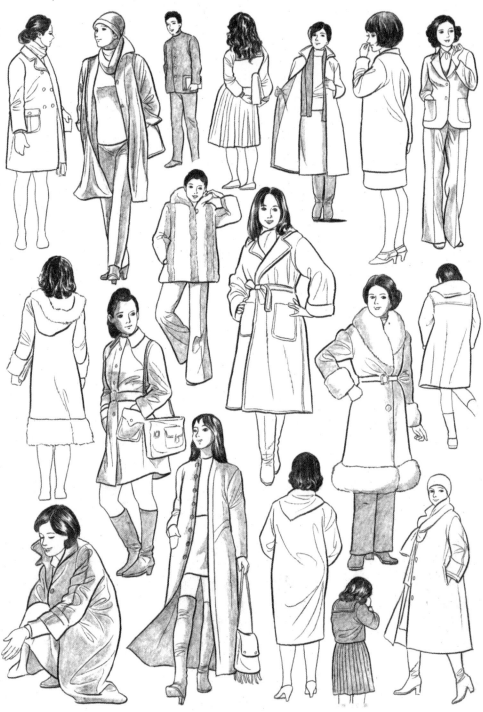

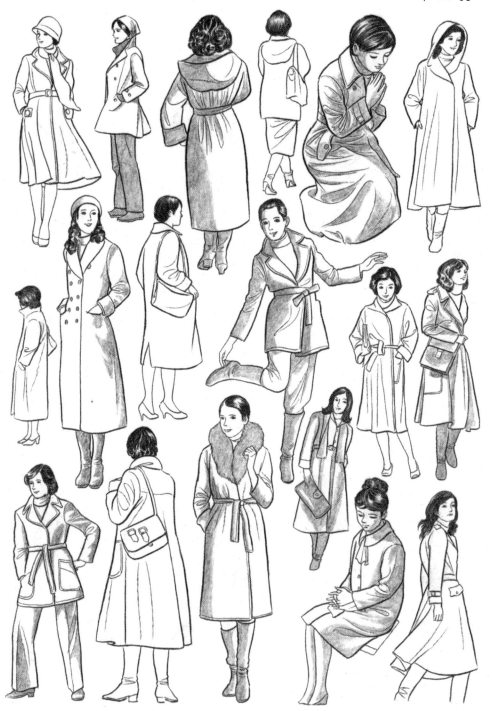

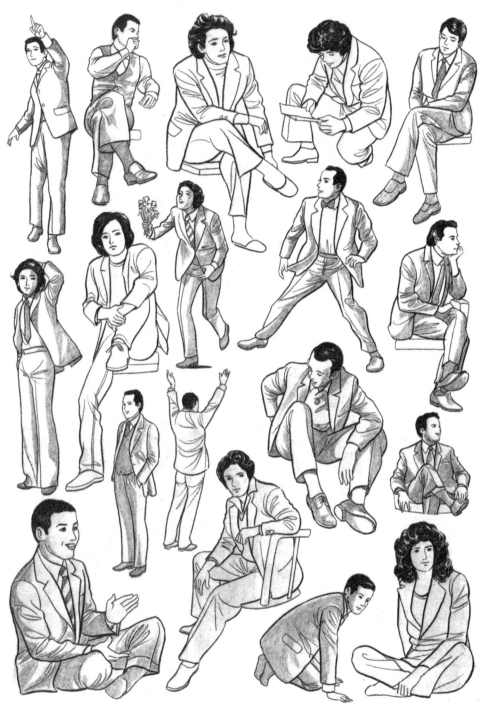

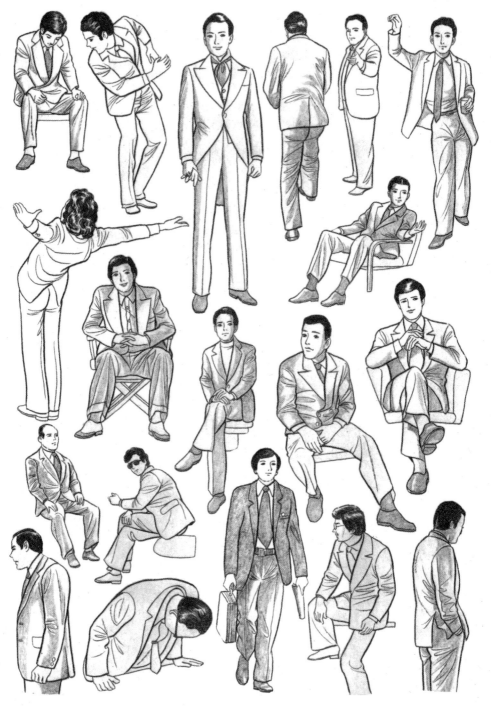

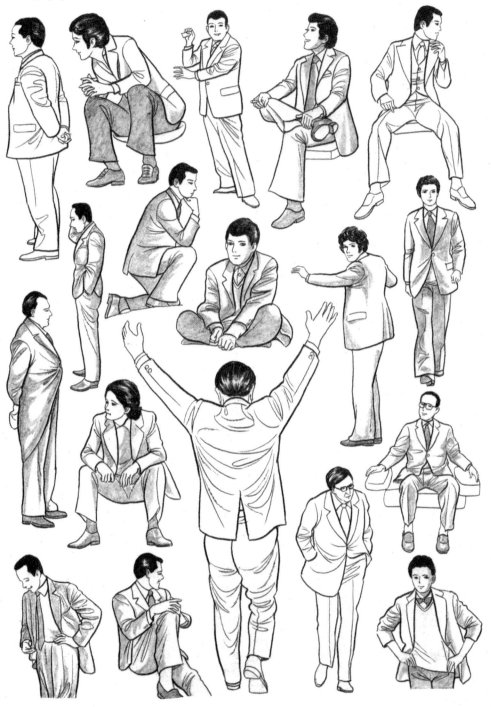

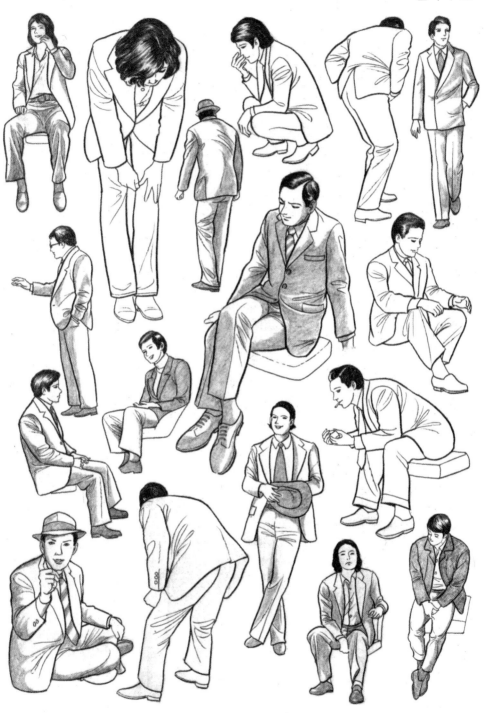

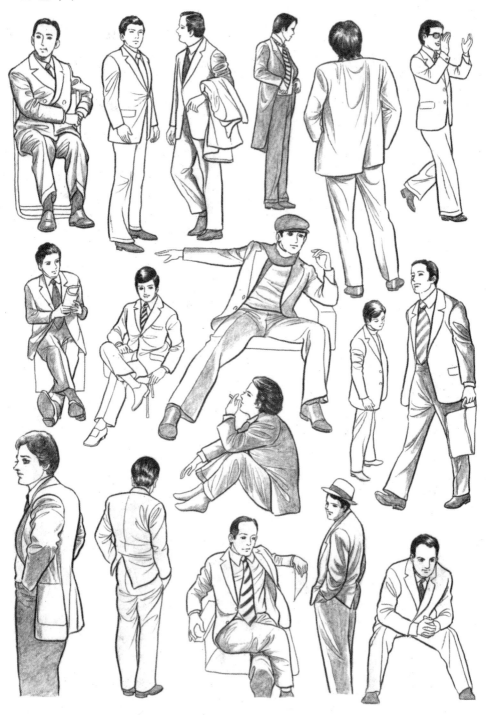

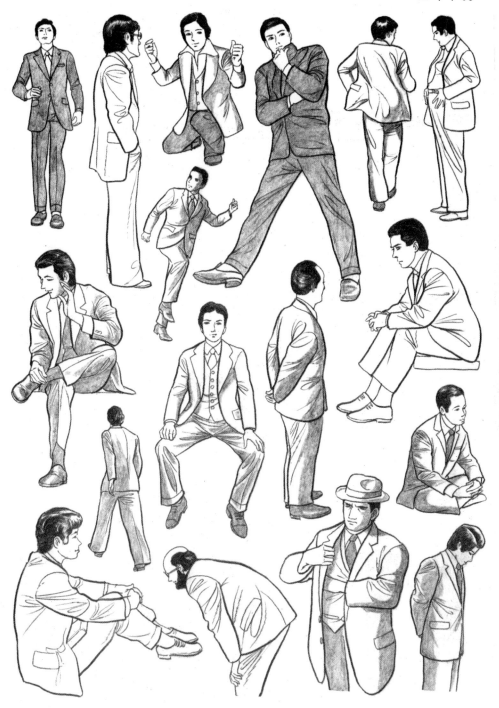

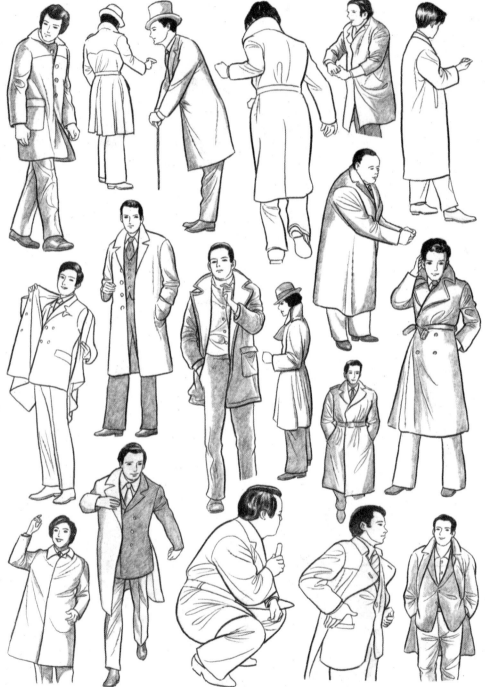

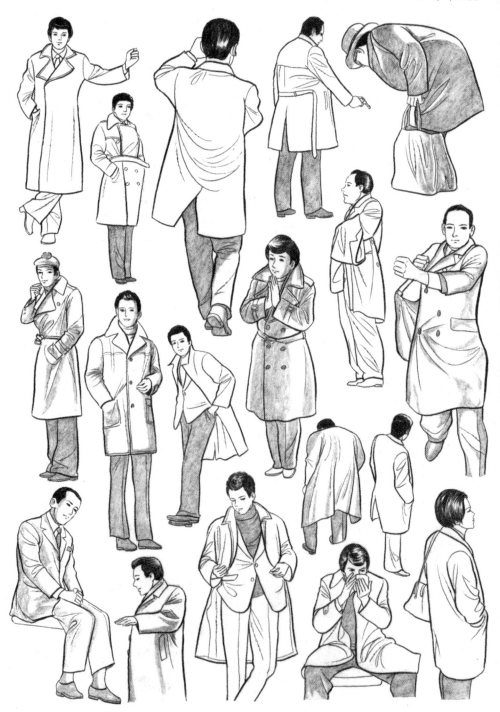

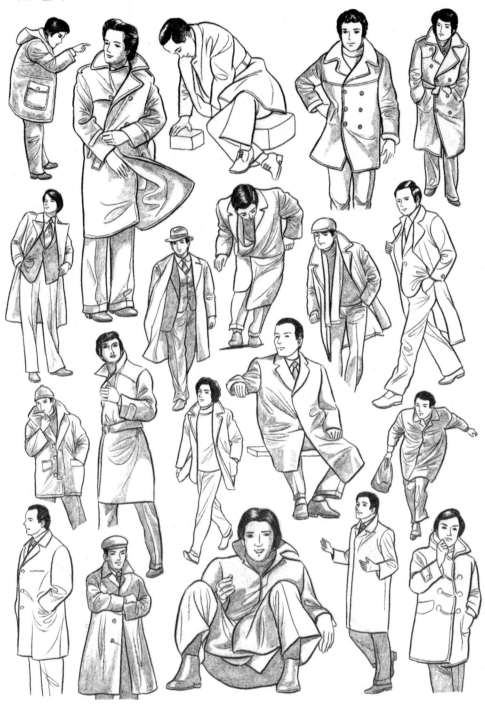

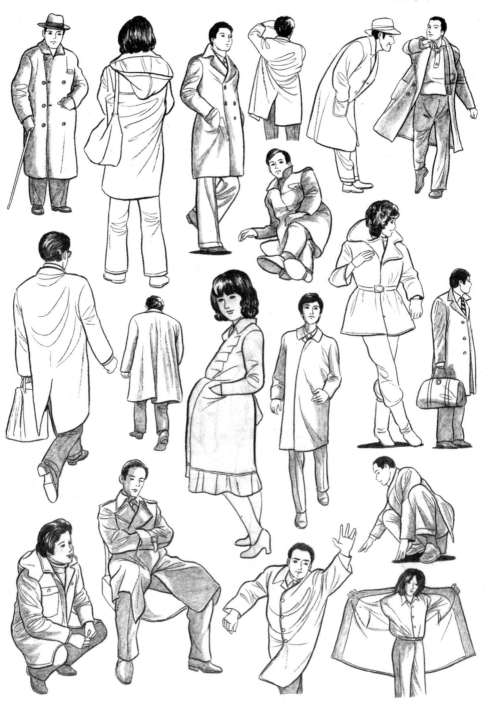

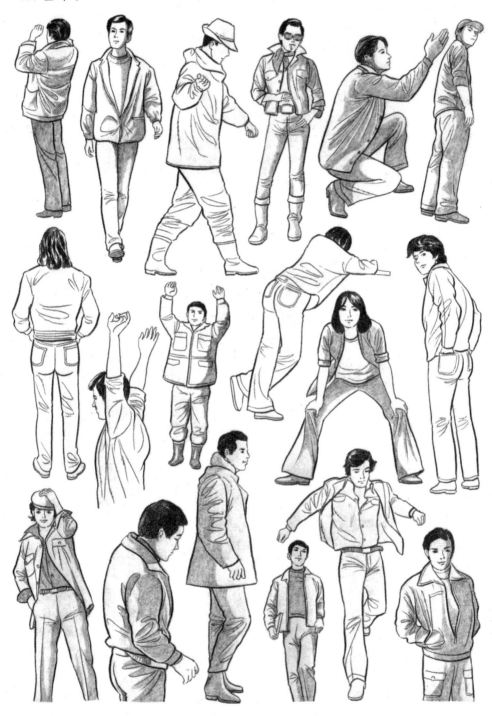

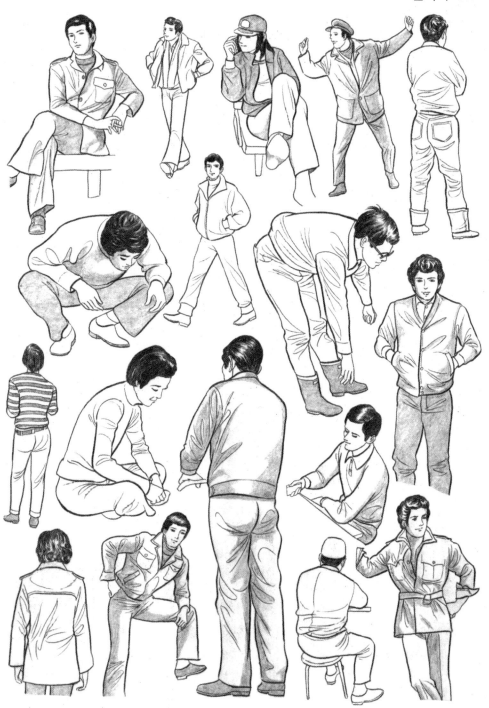

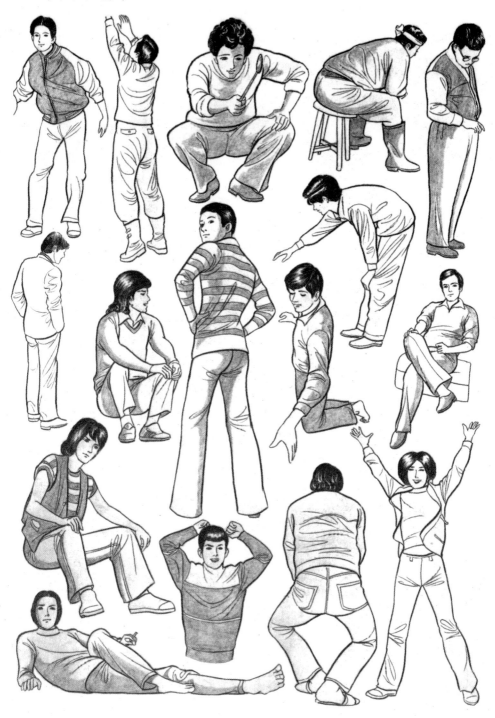

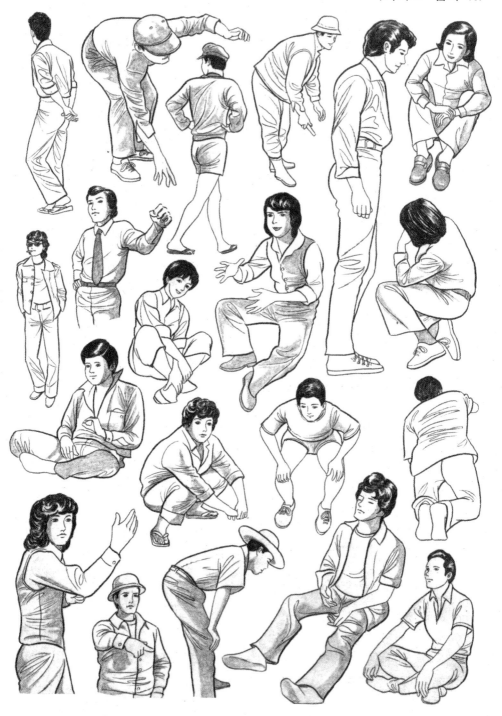

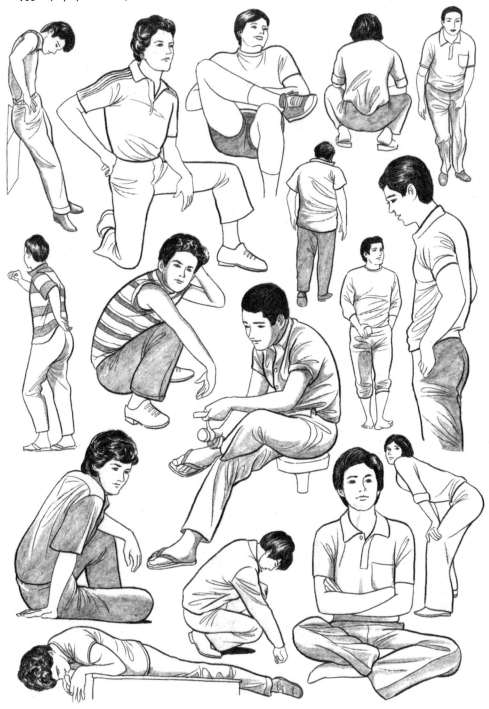

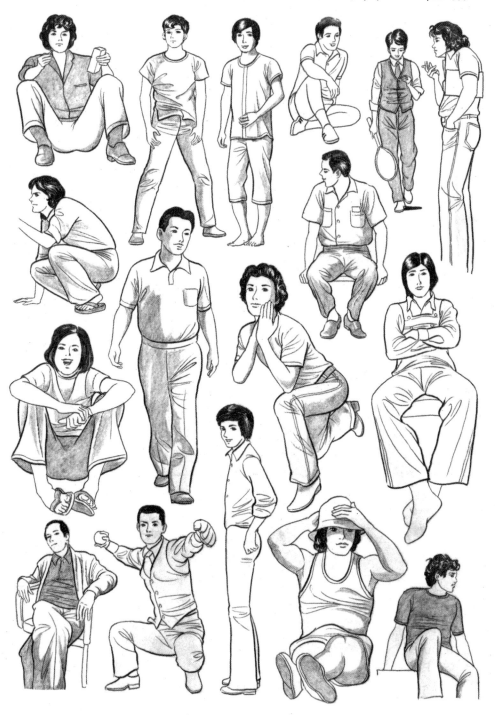

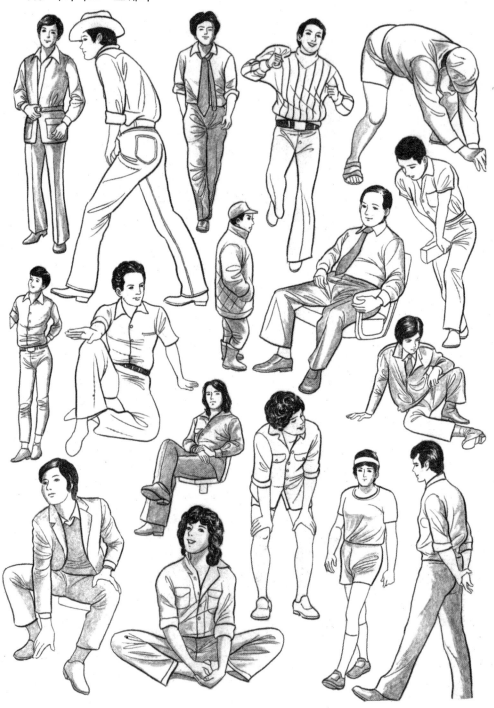

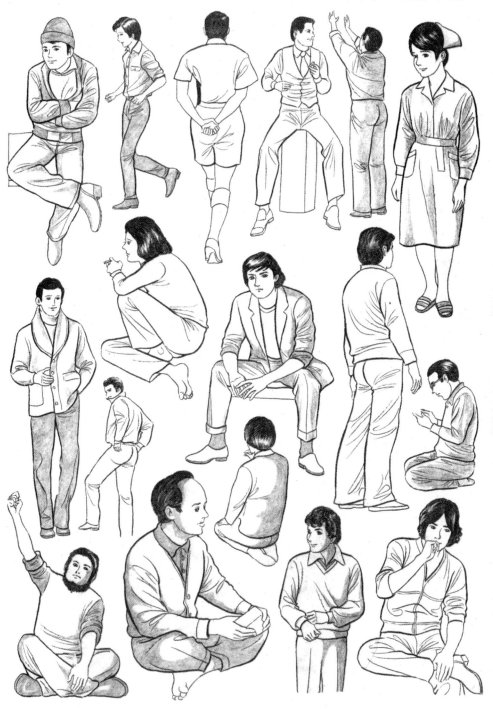

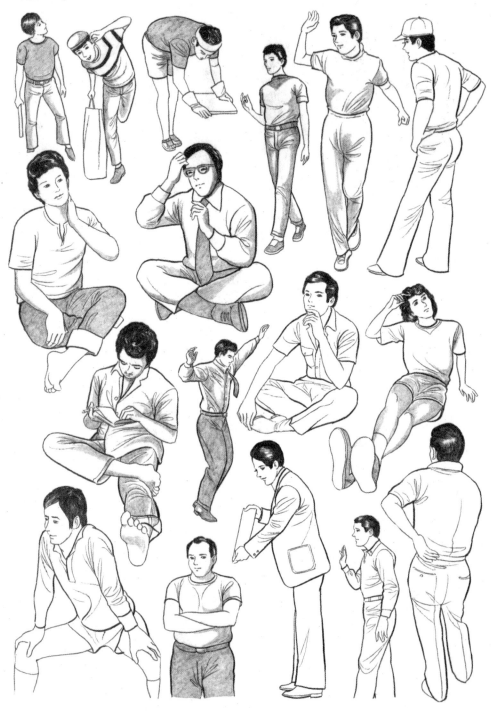

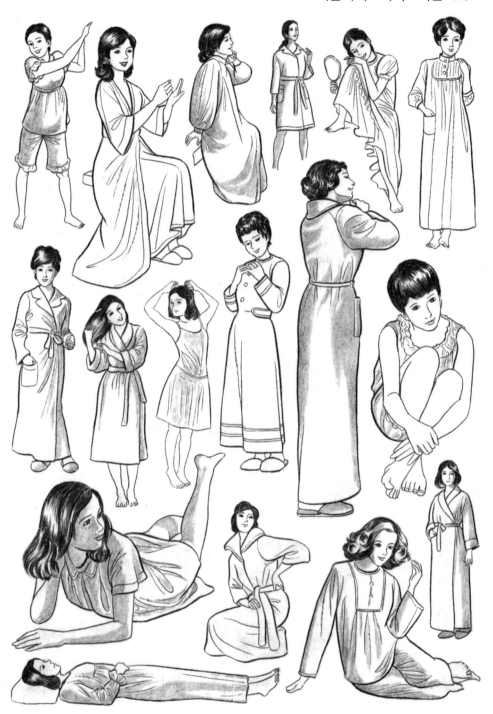

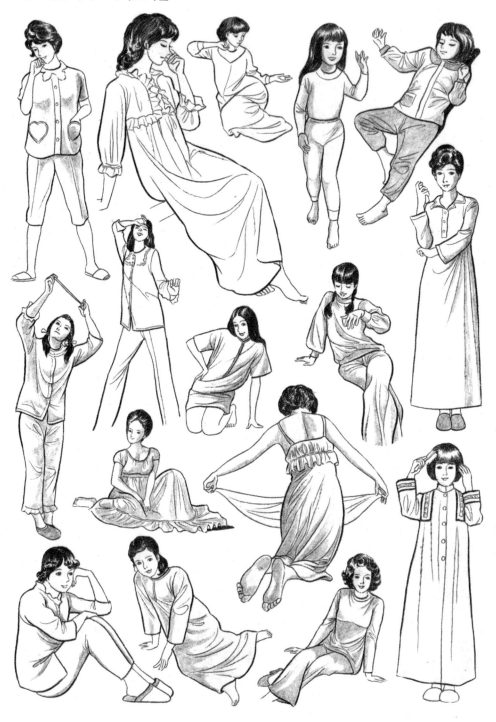

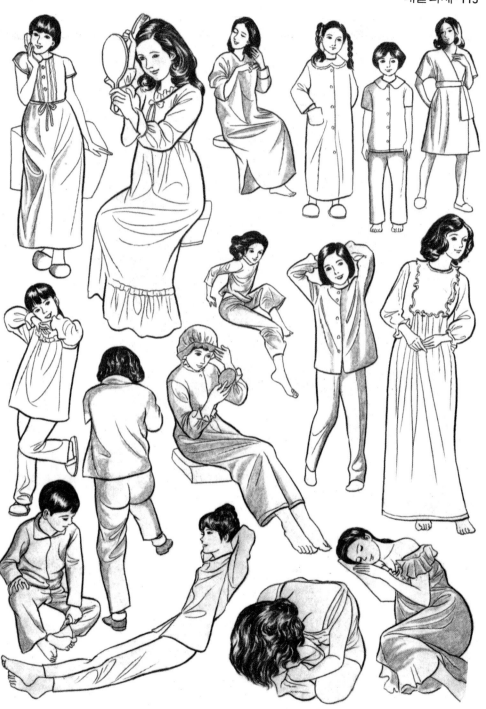

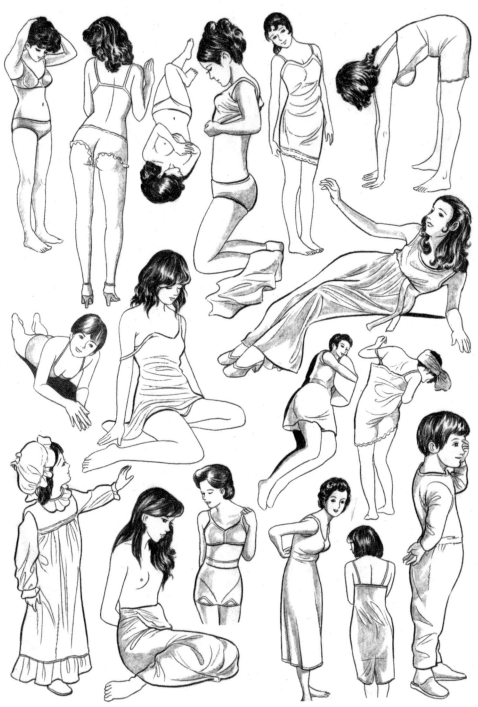

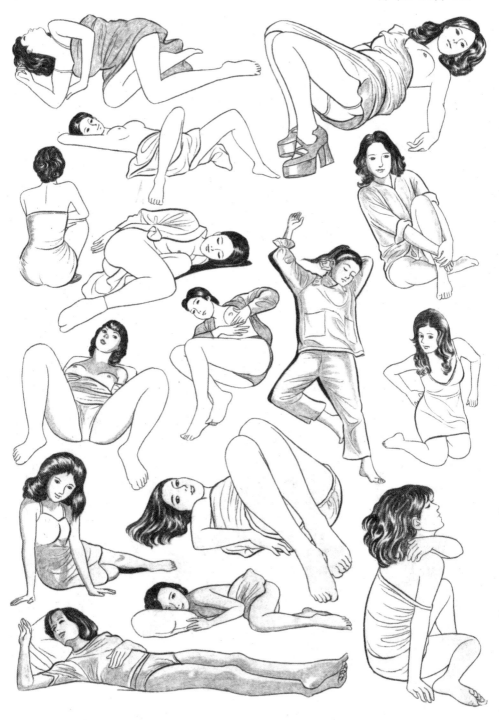

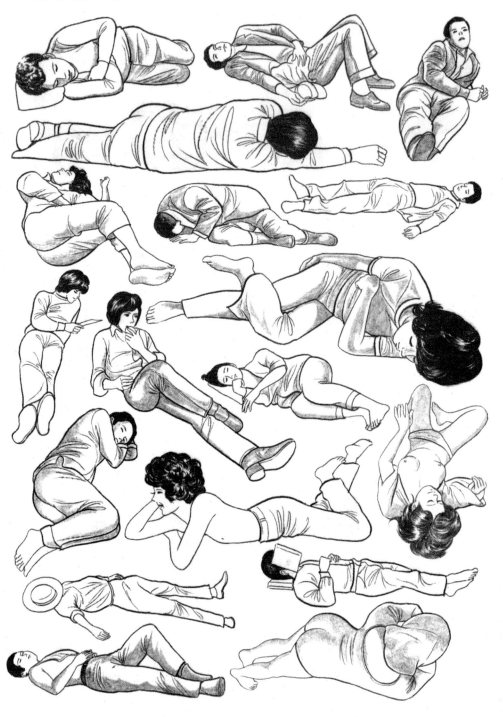

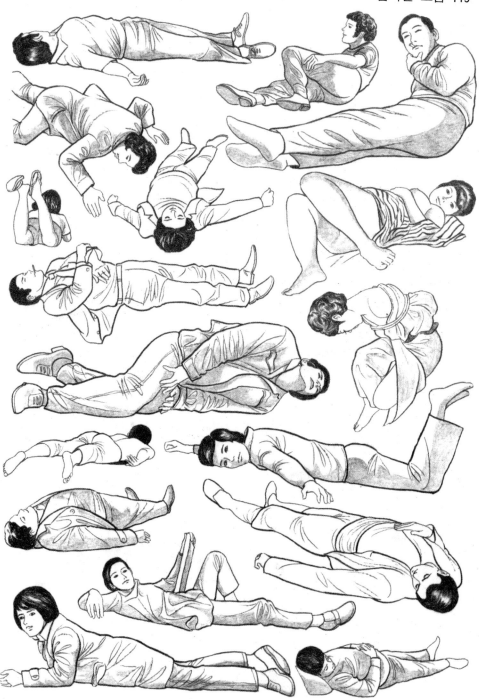

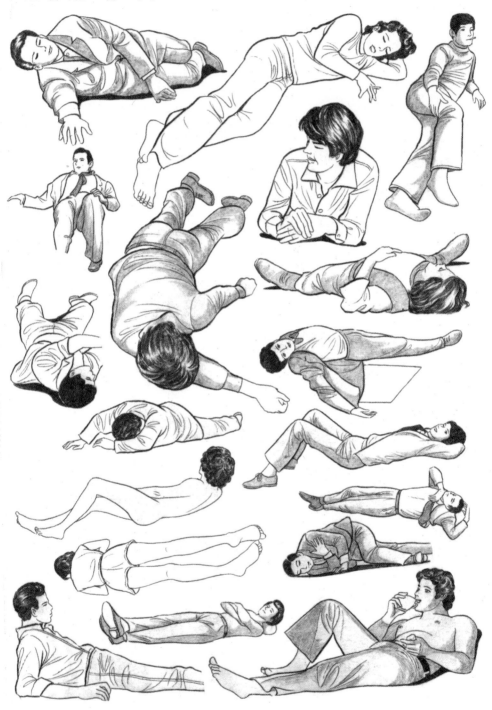

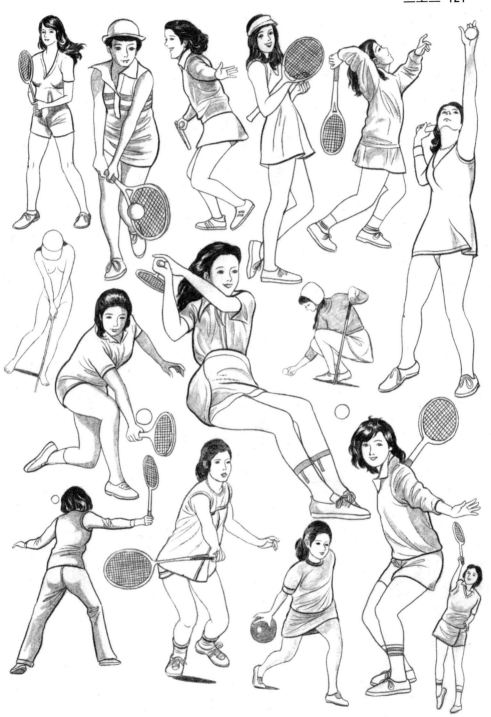

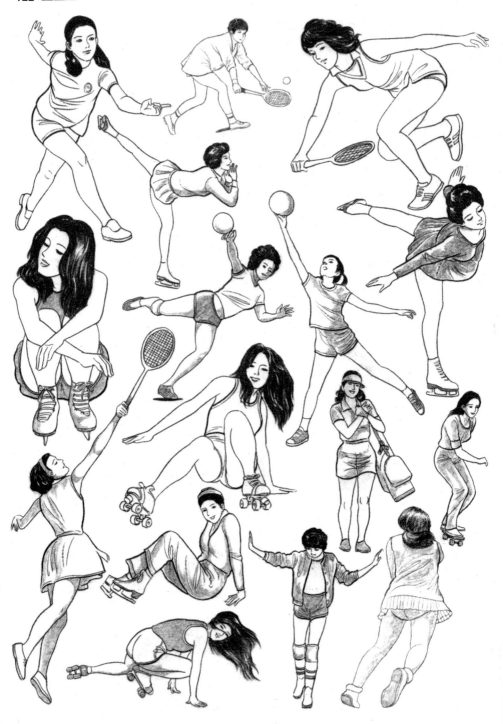

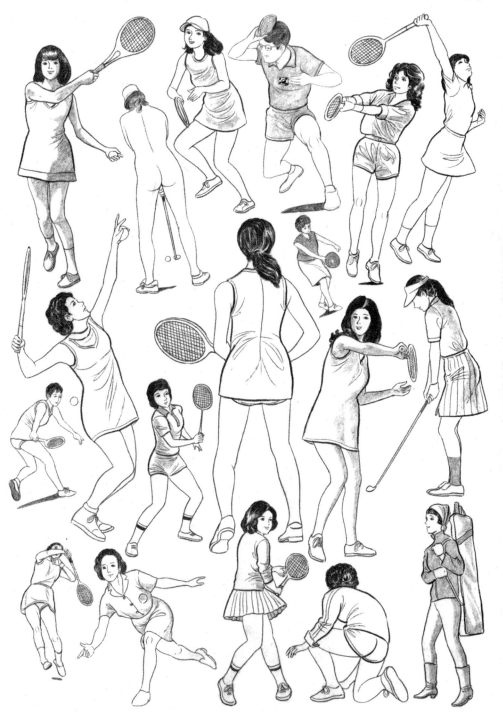

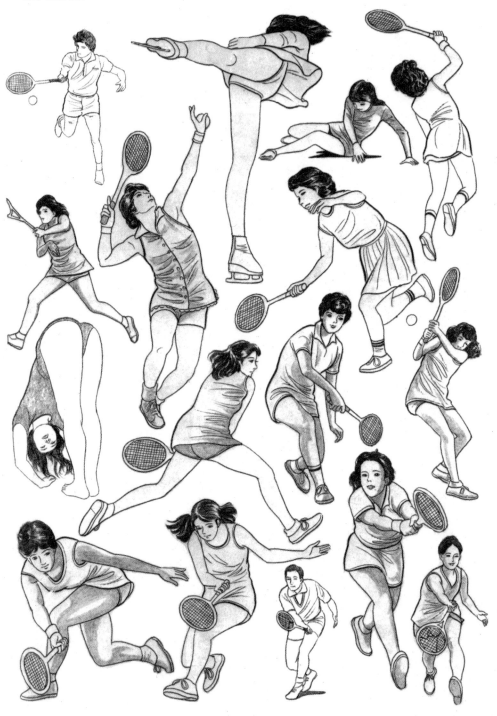

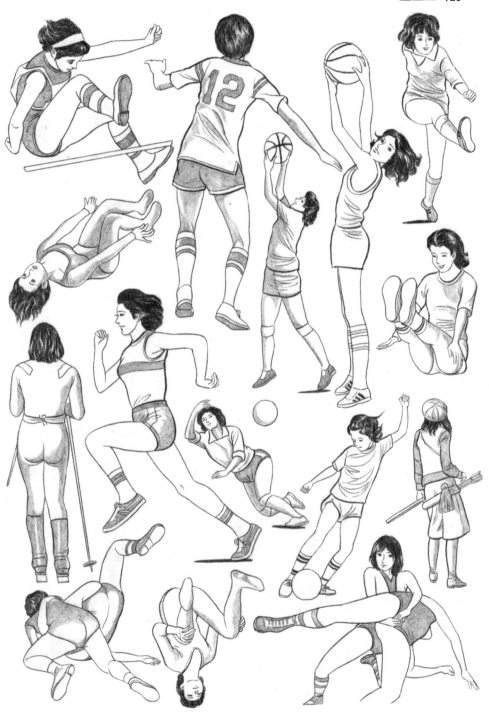

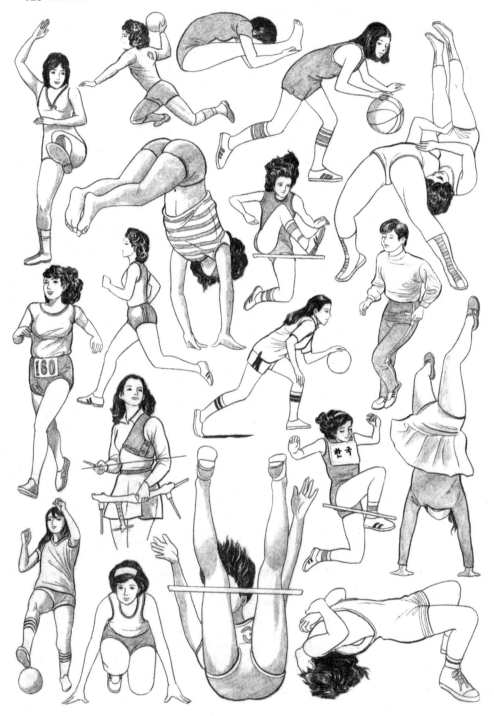

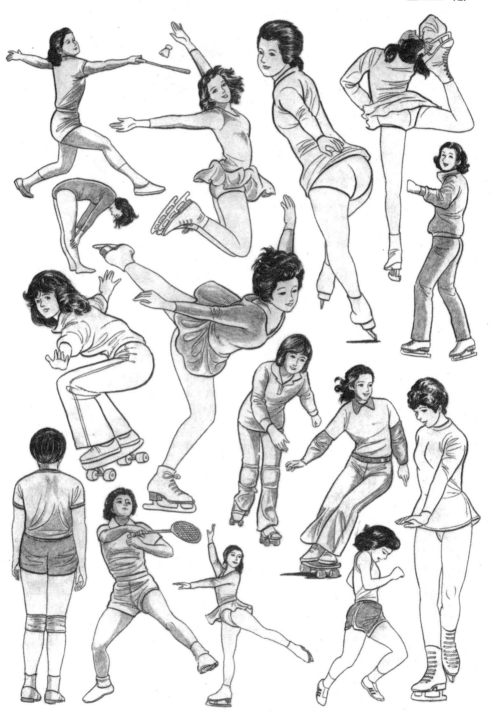

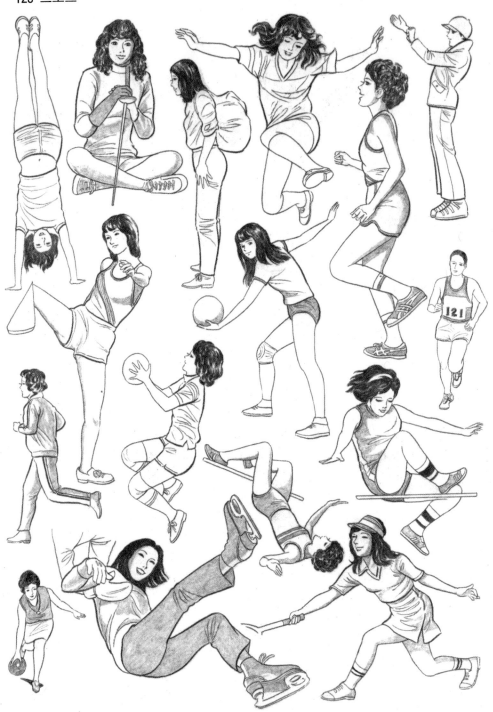

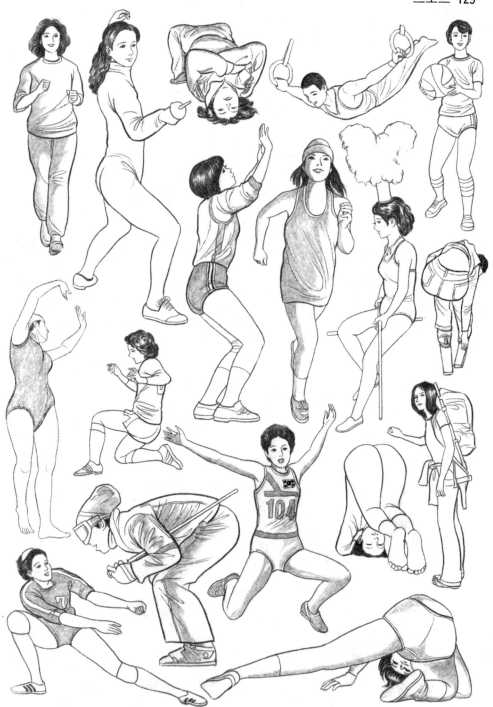

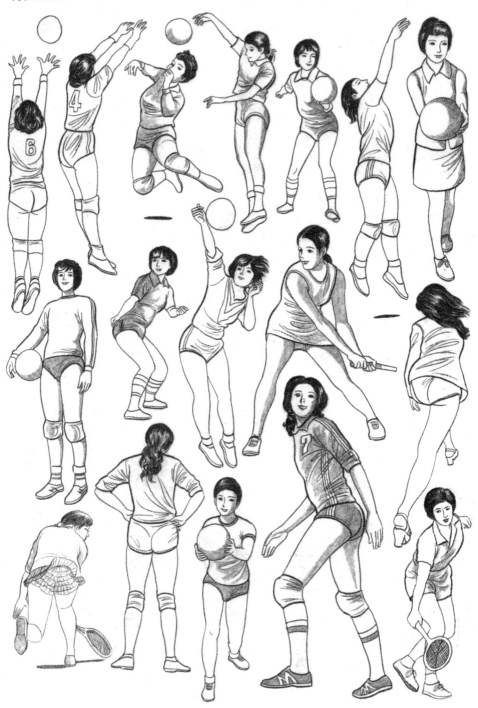

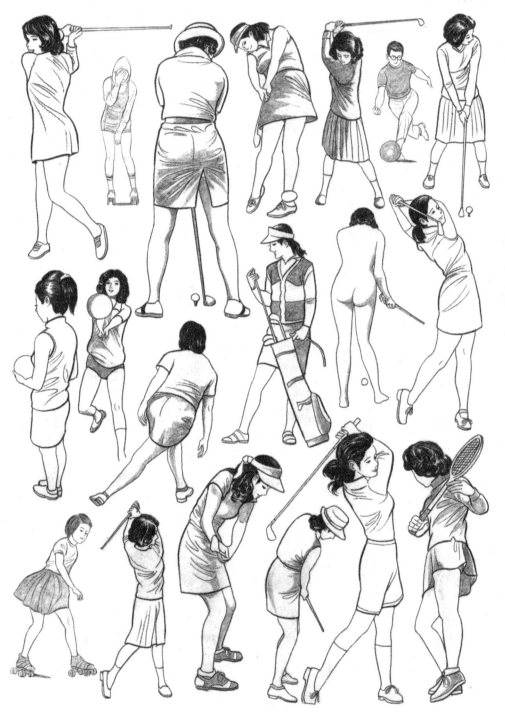

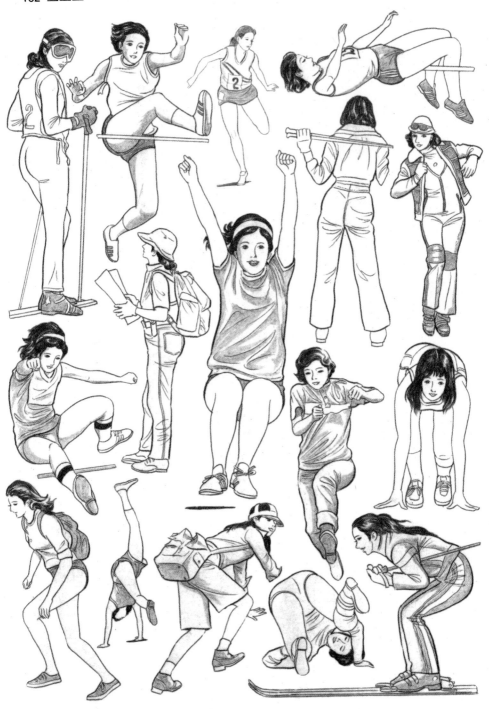

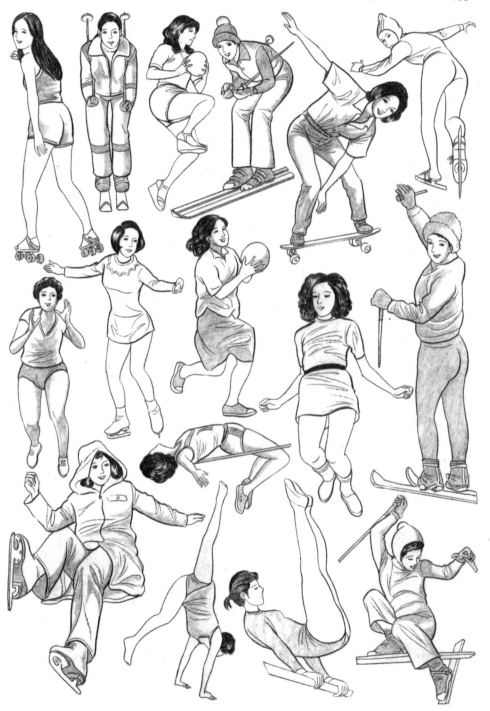

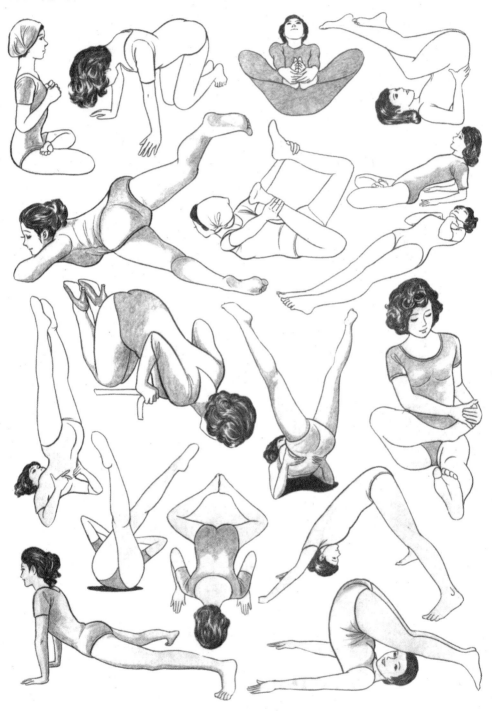

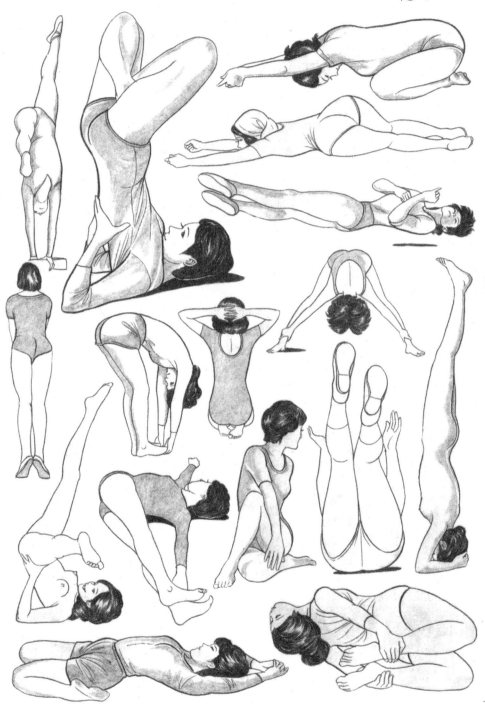

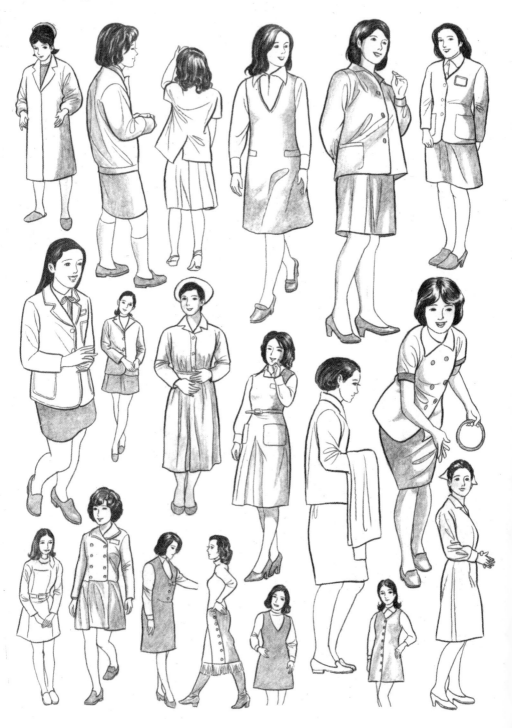

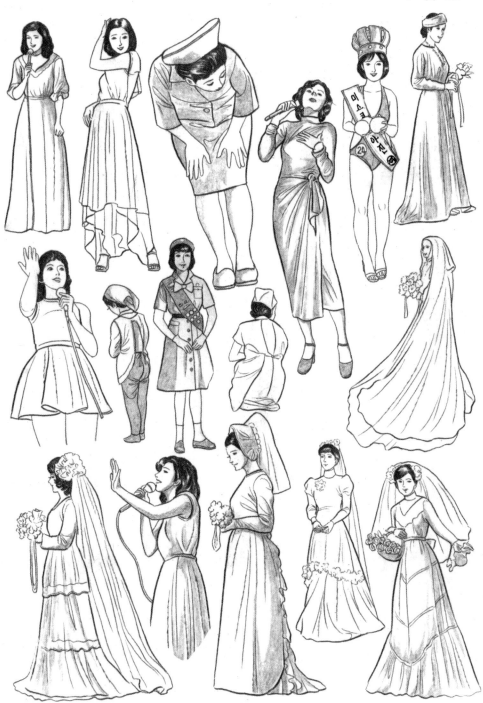

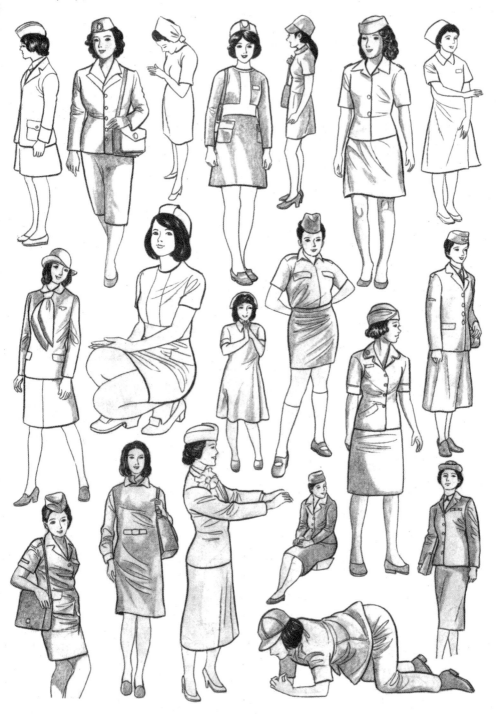

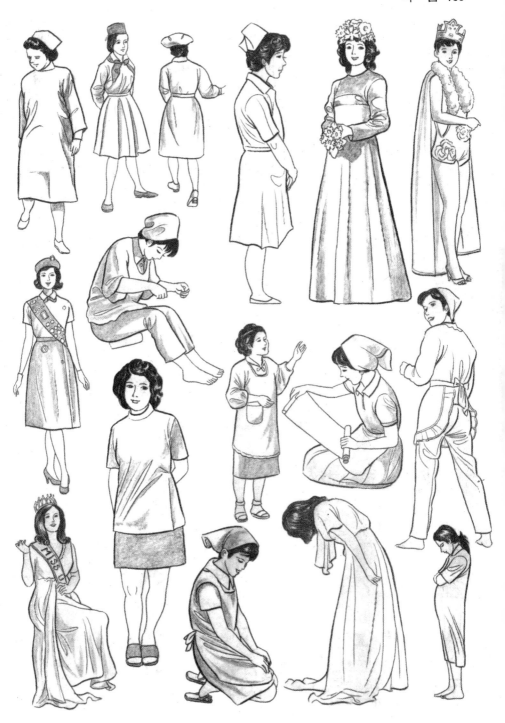

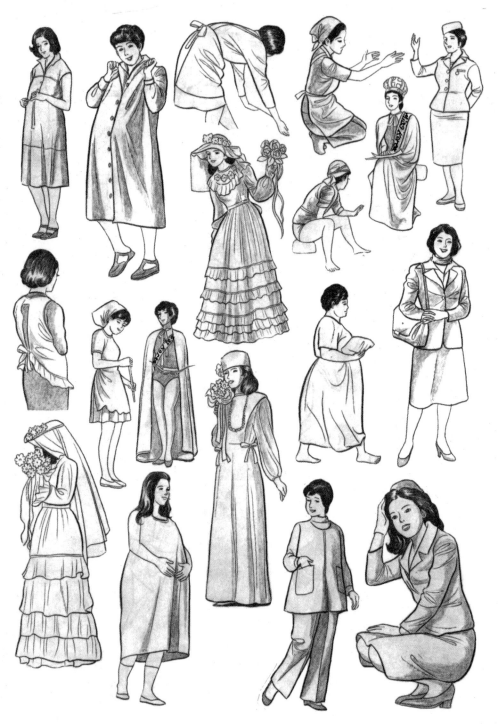

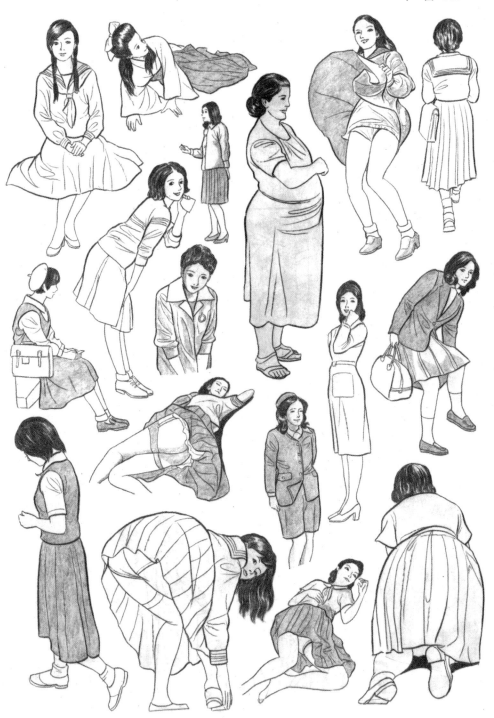

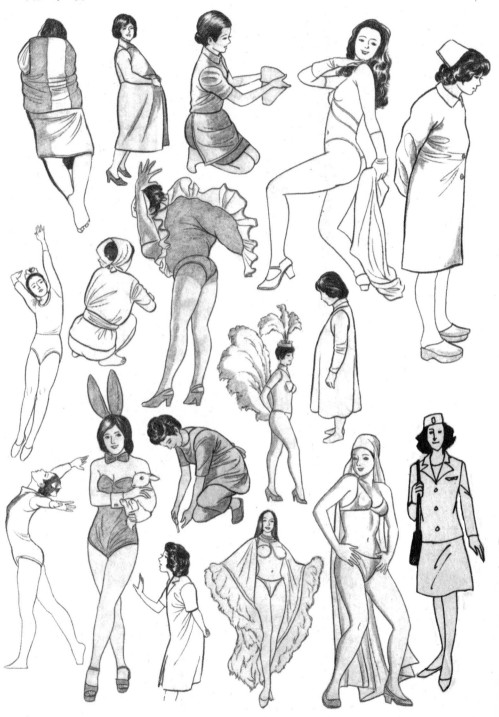

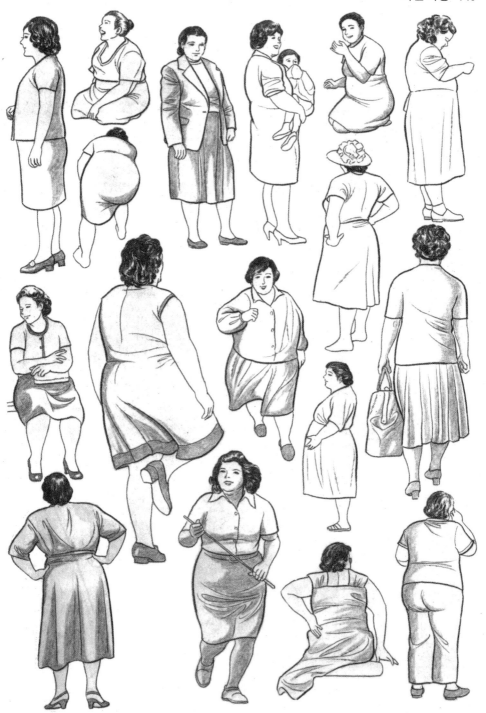

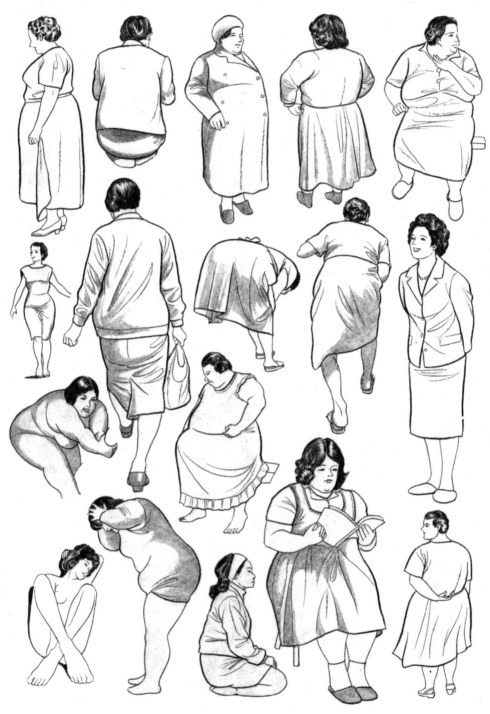

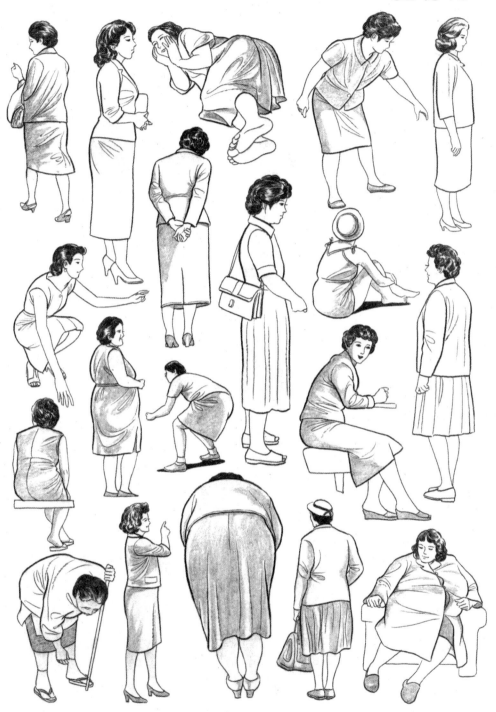

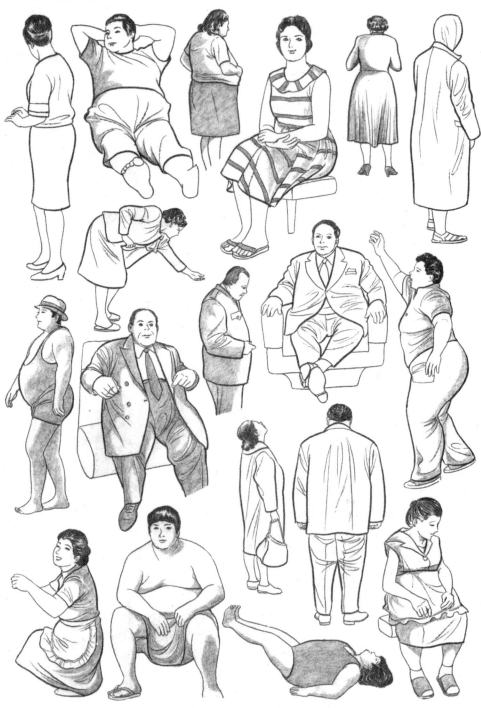

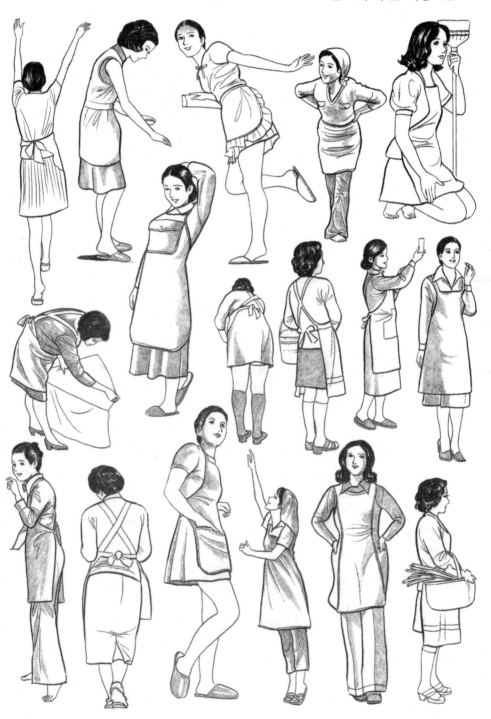

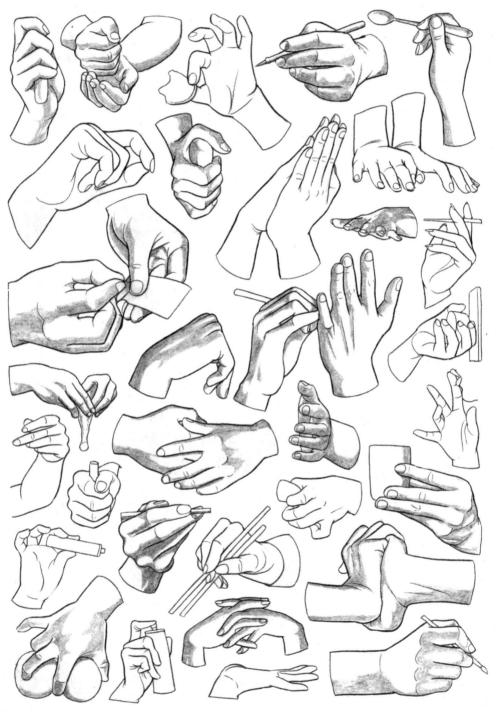

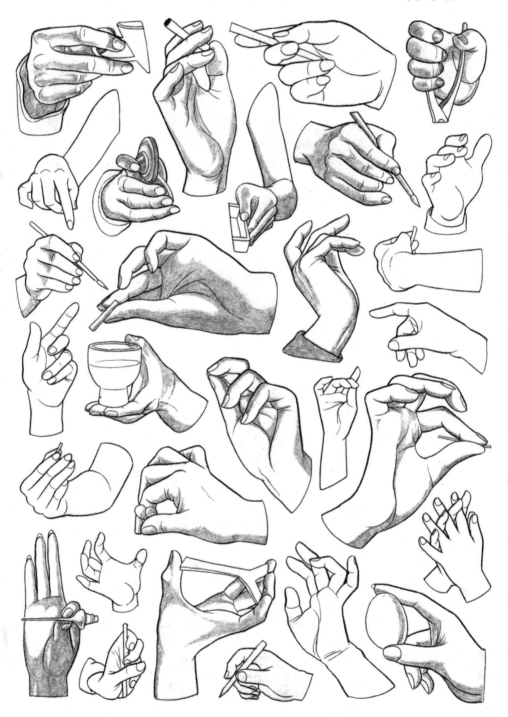

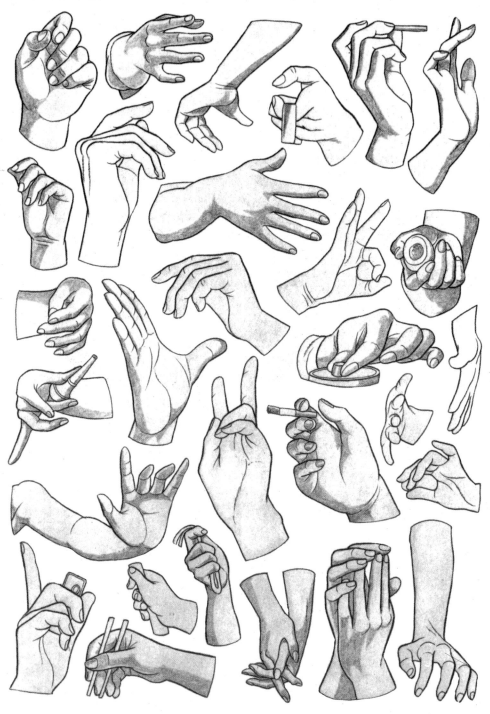

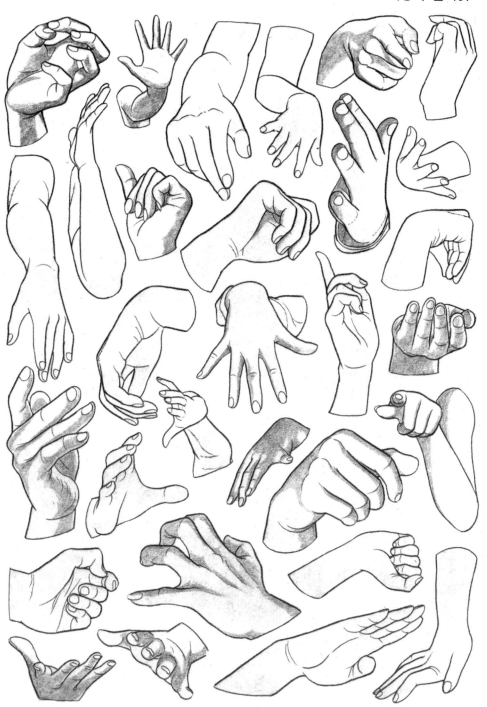

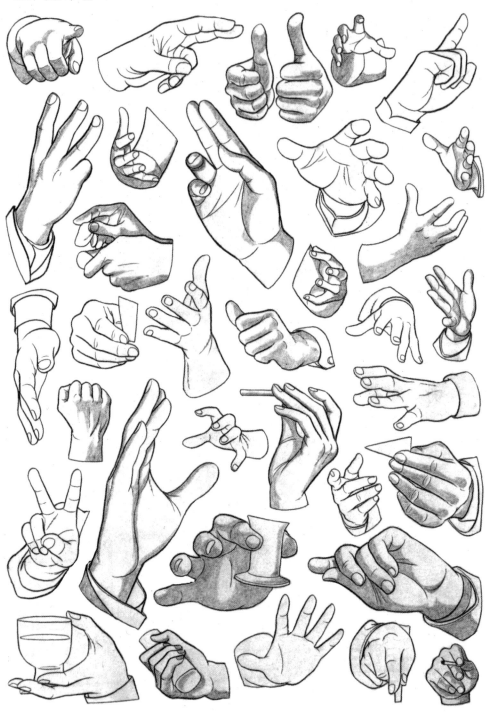

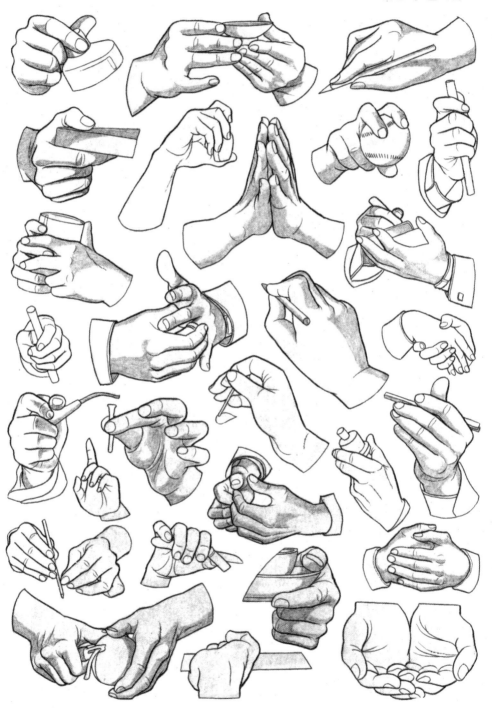

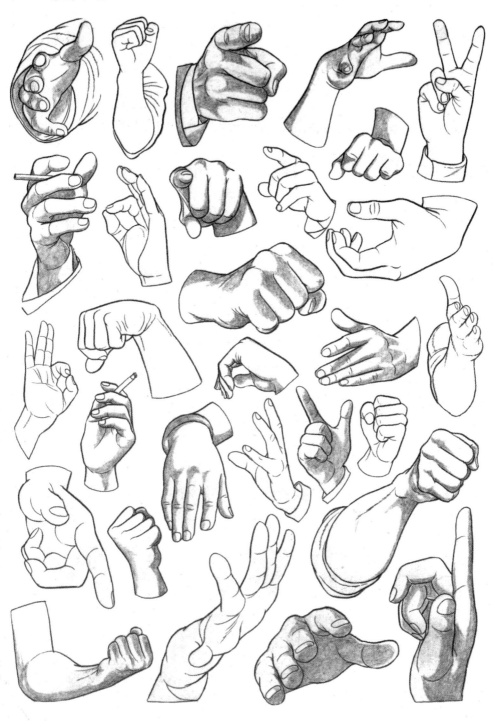

제 2편 인물 액션

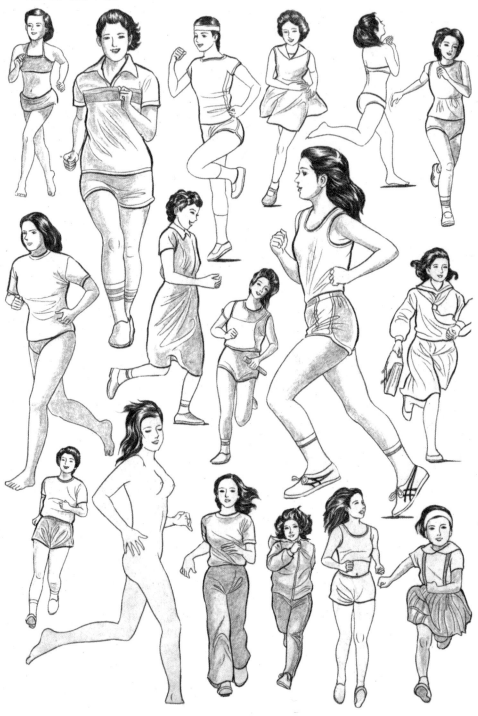

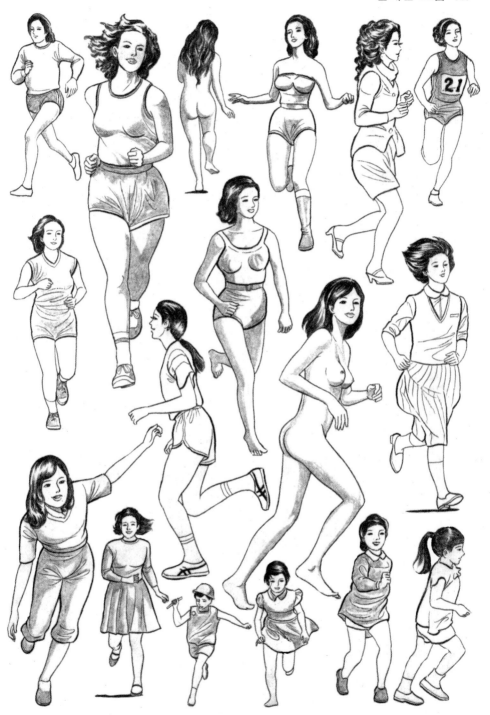

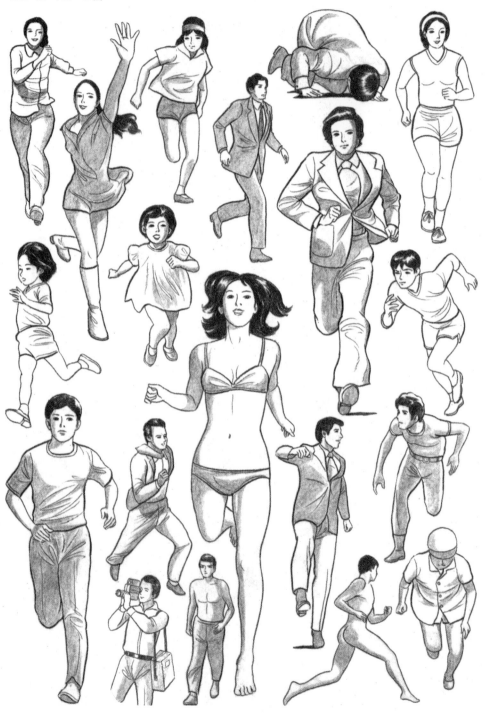

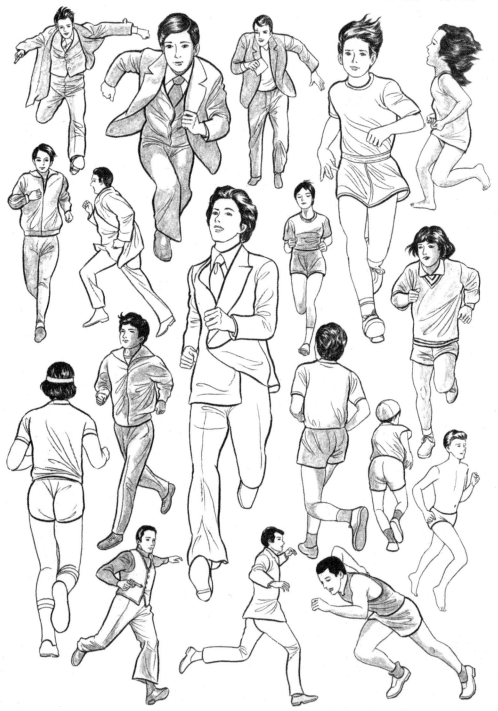

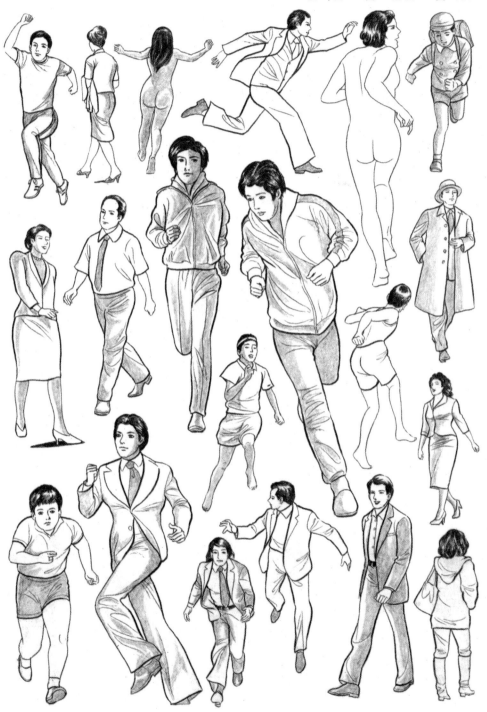

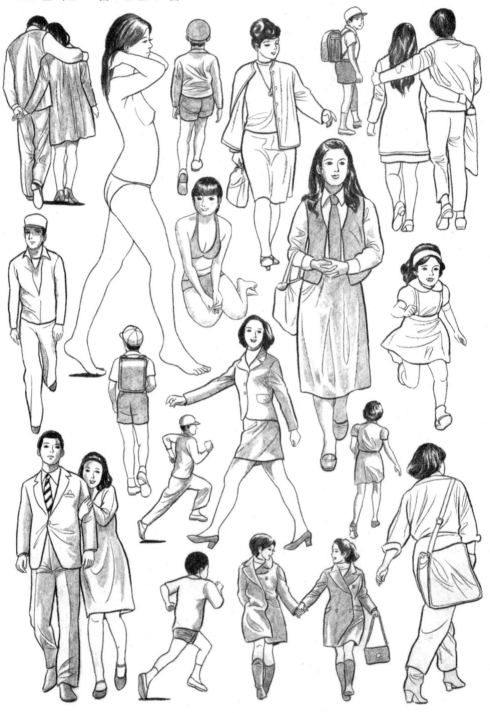

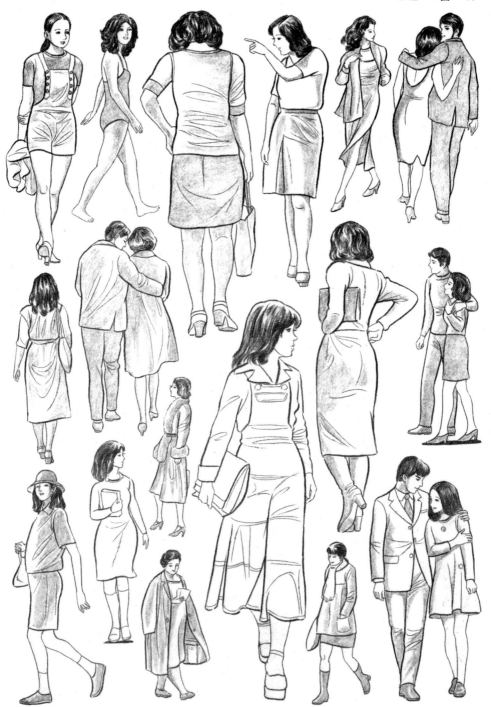

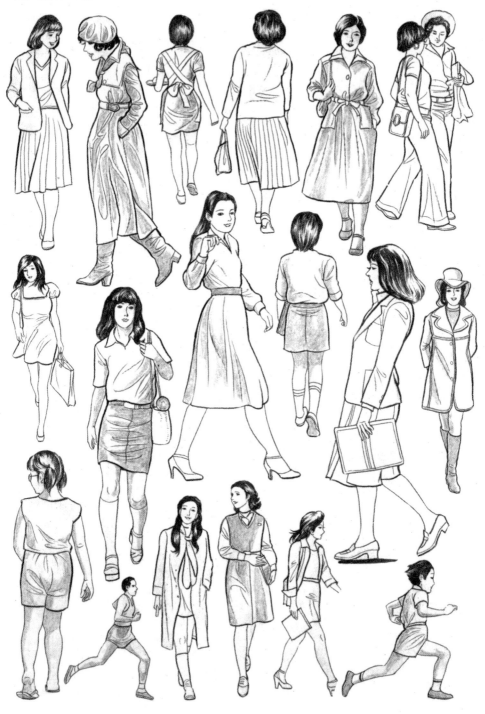

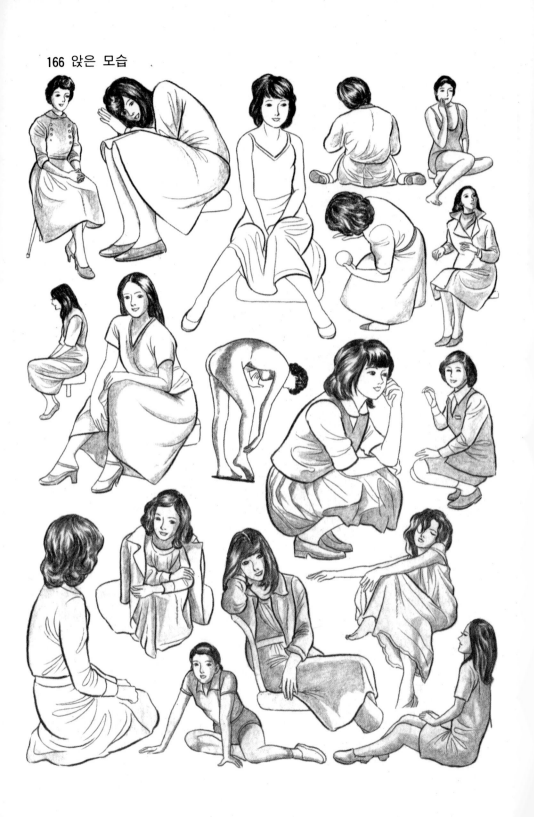

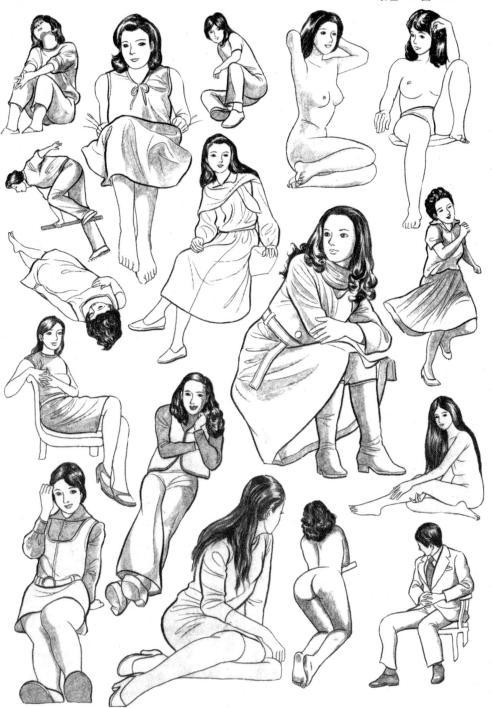

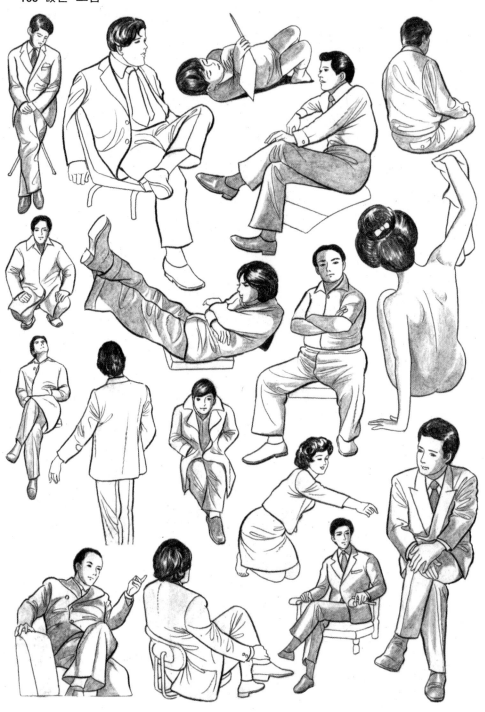

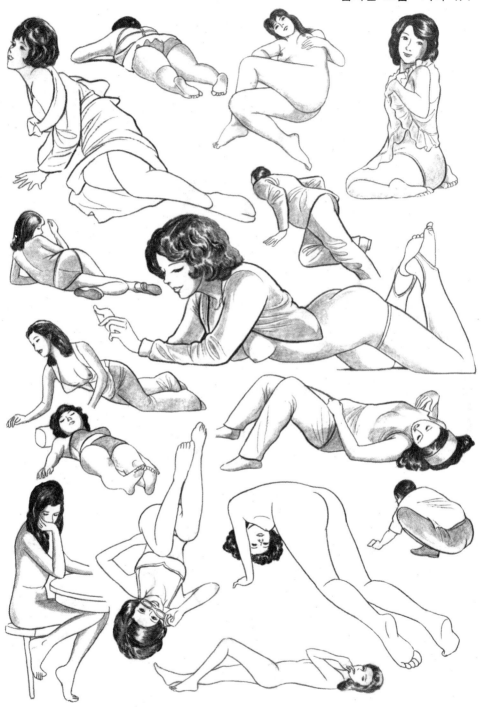

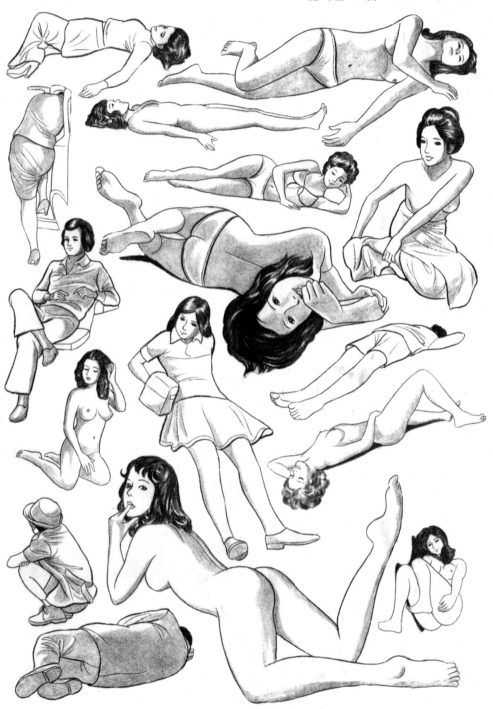

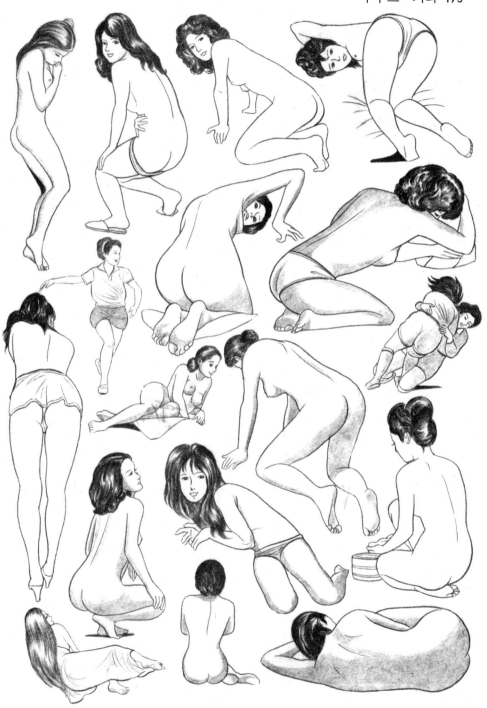

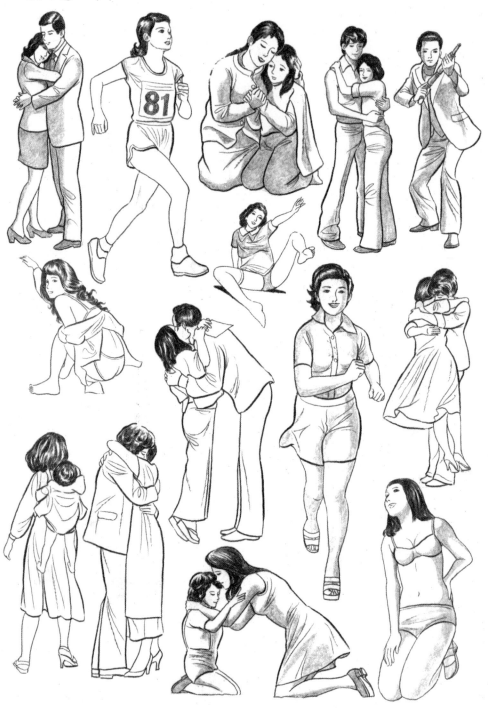

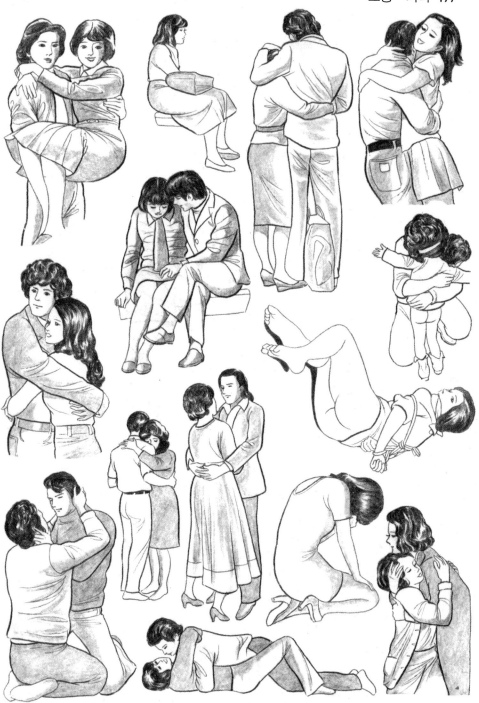

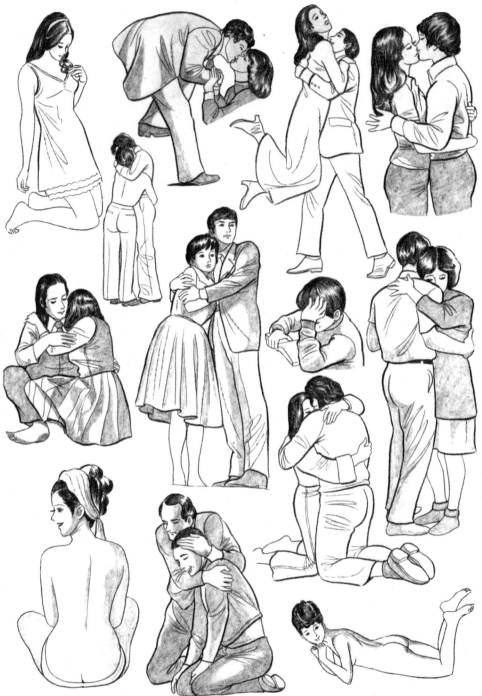

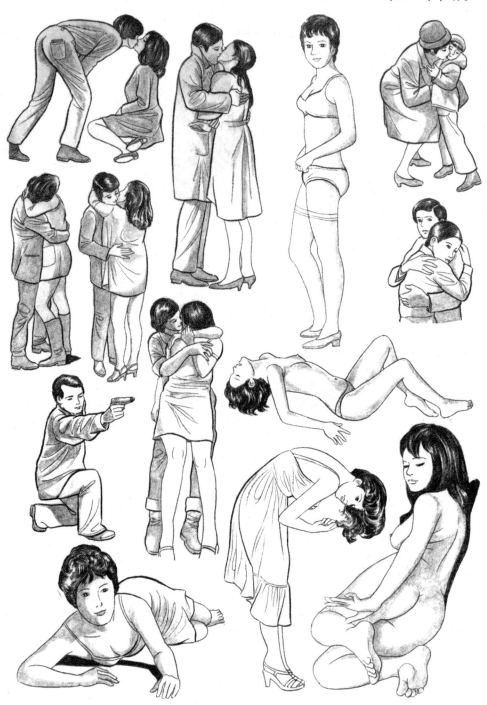

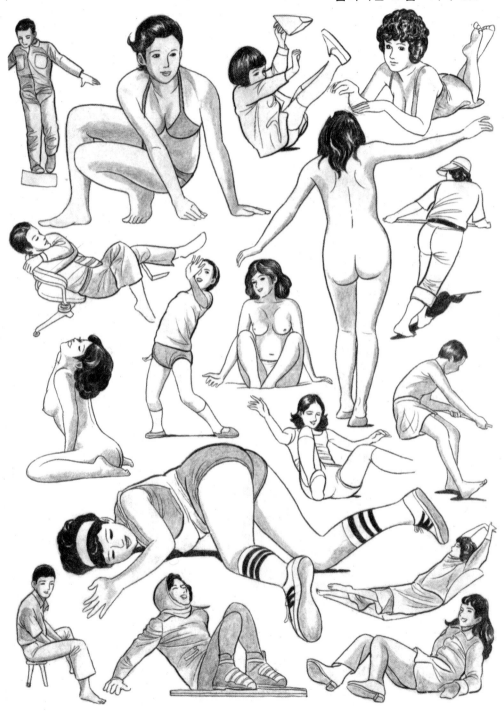

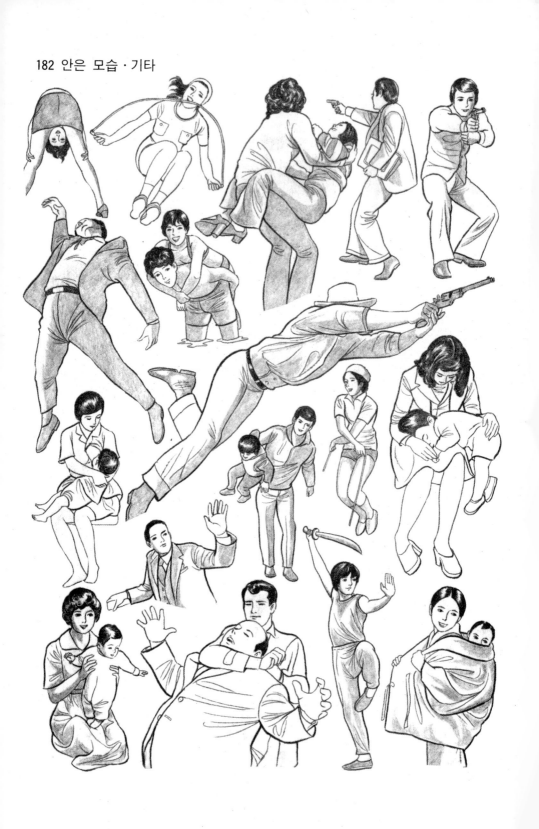

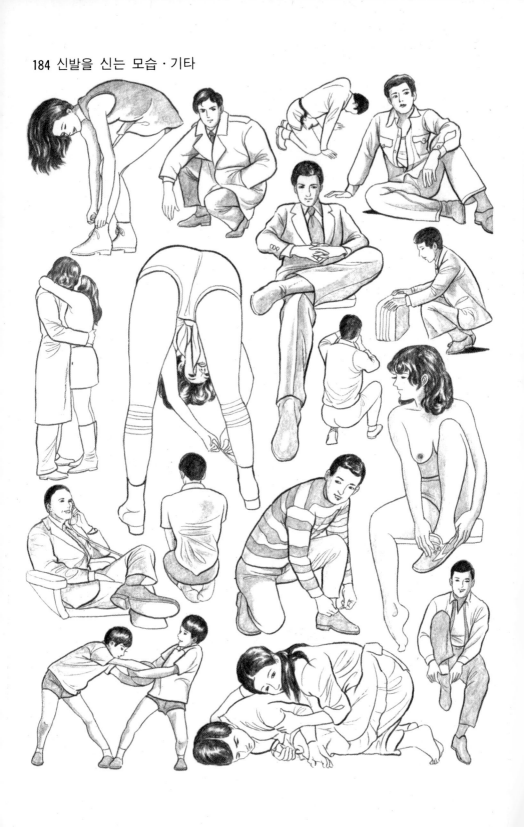

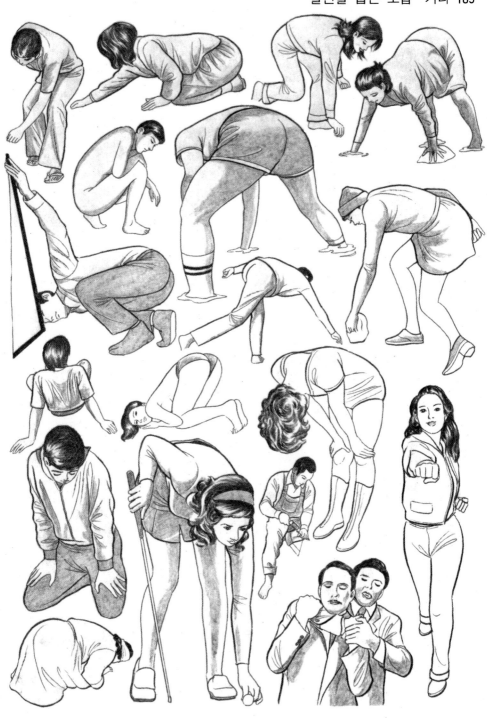

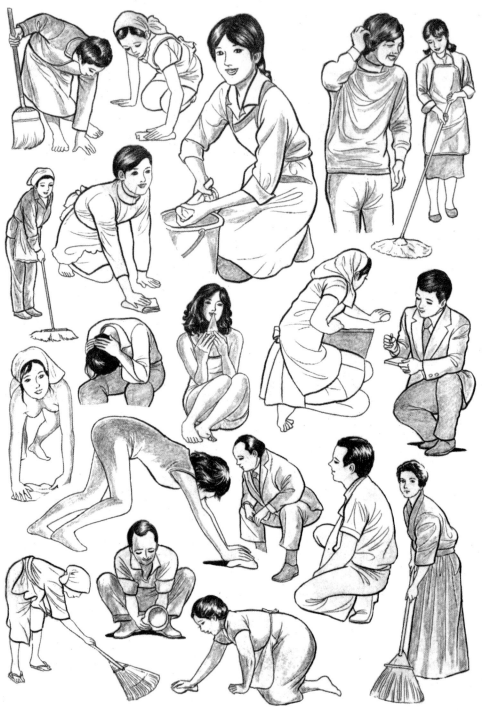

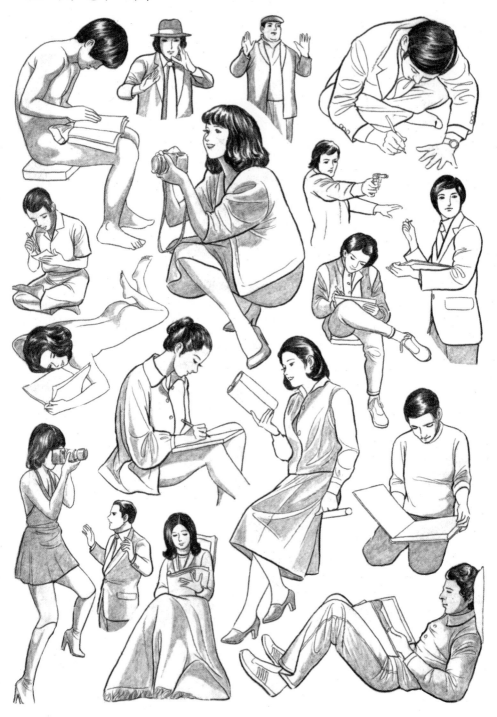

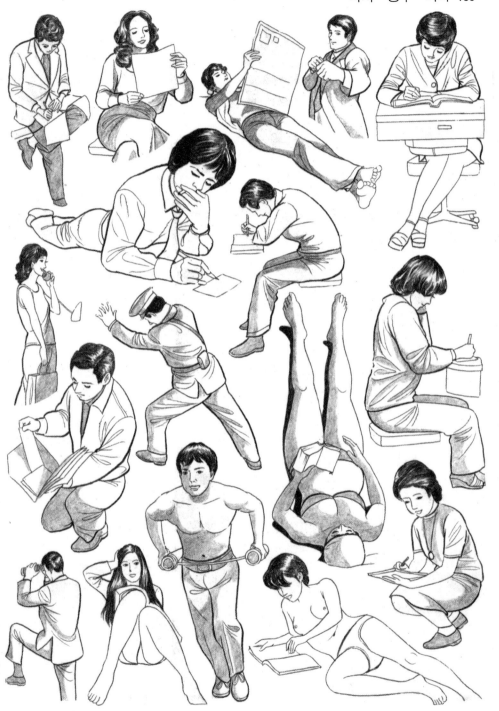

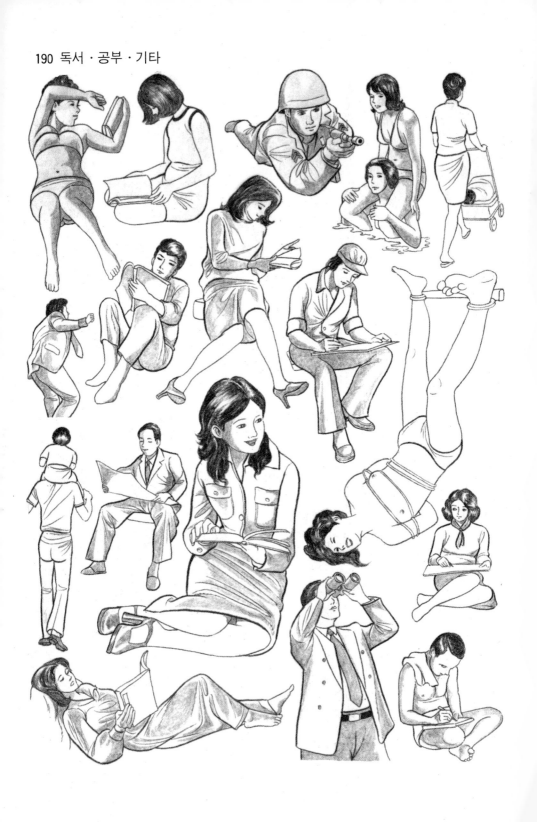

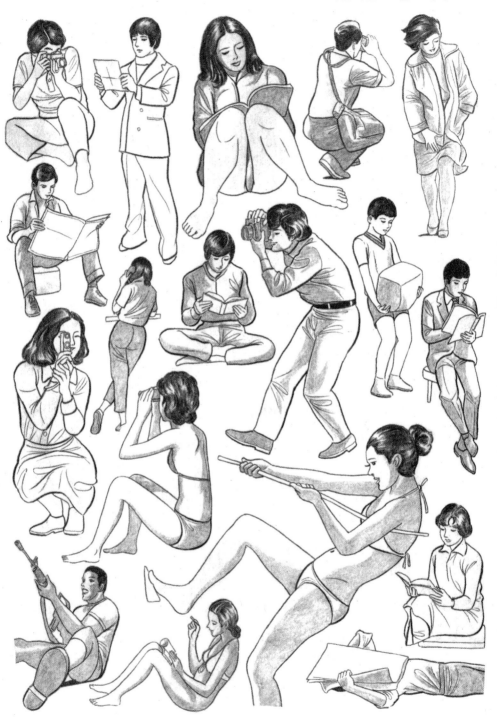

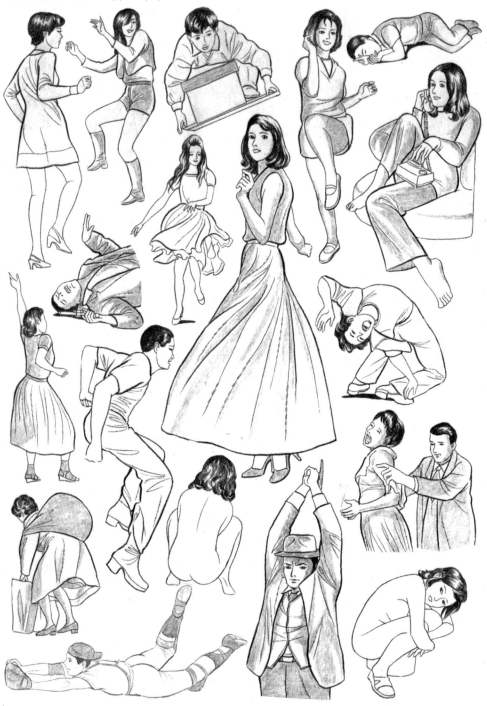

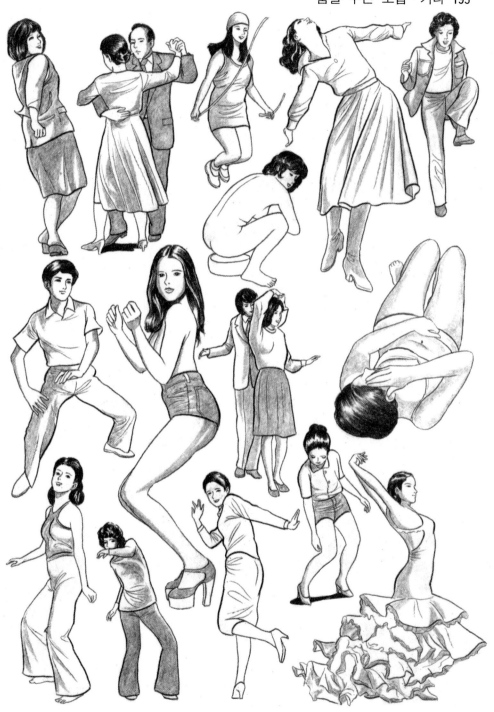

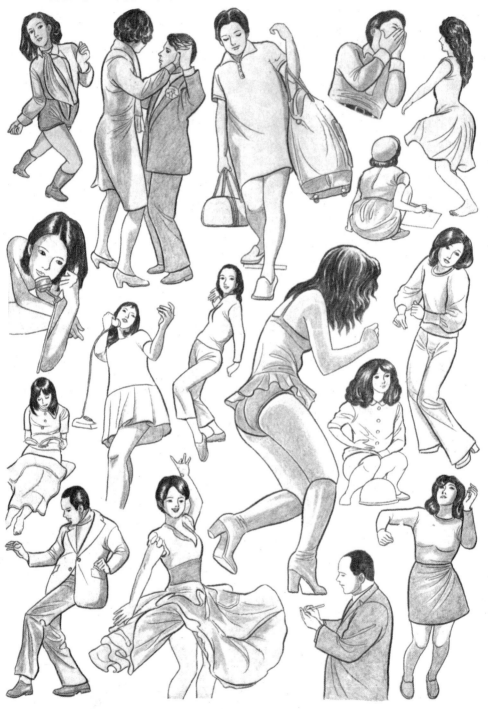

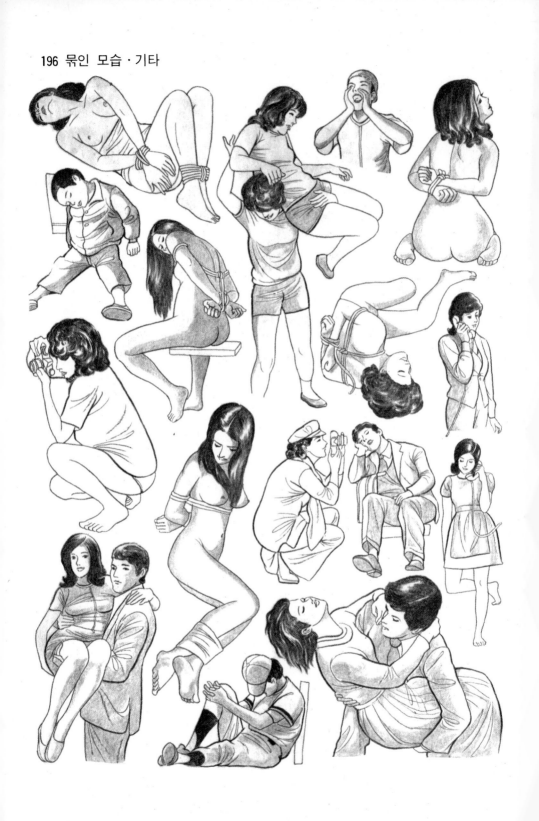

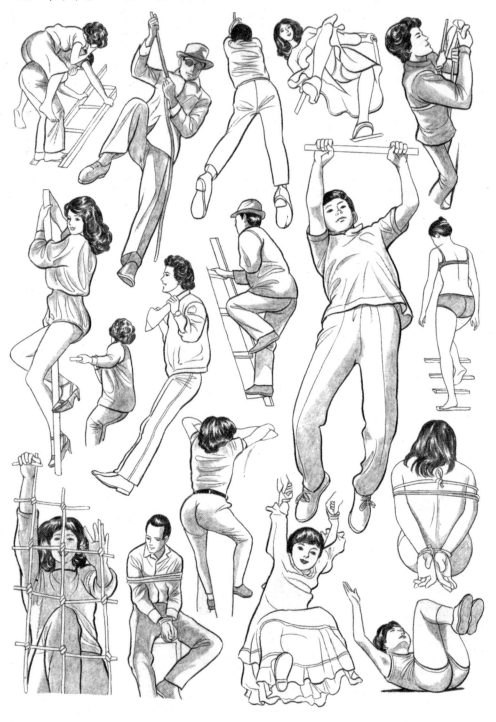

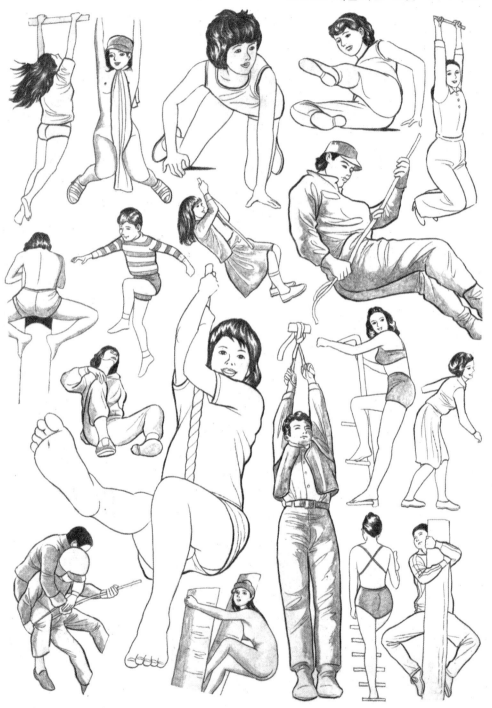

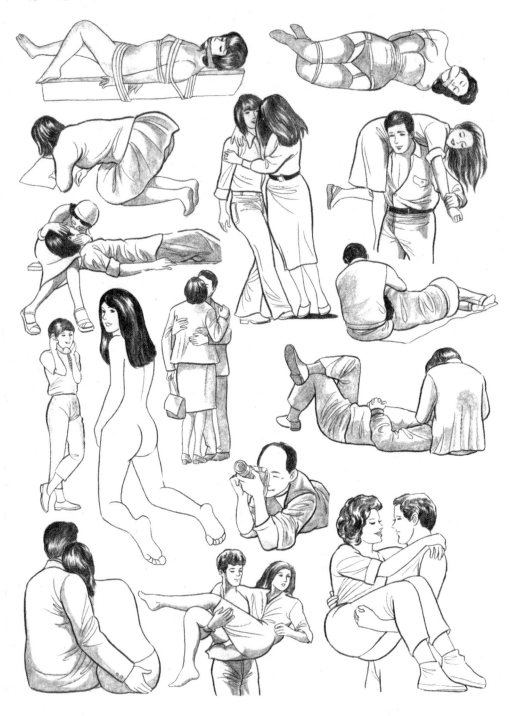

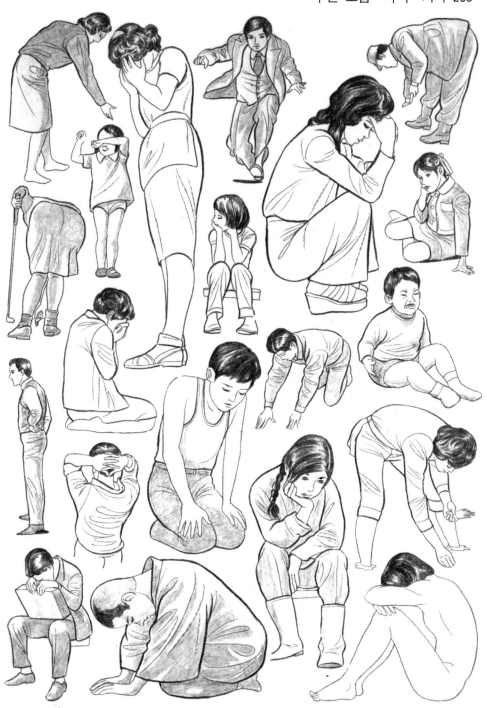

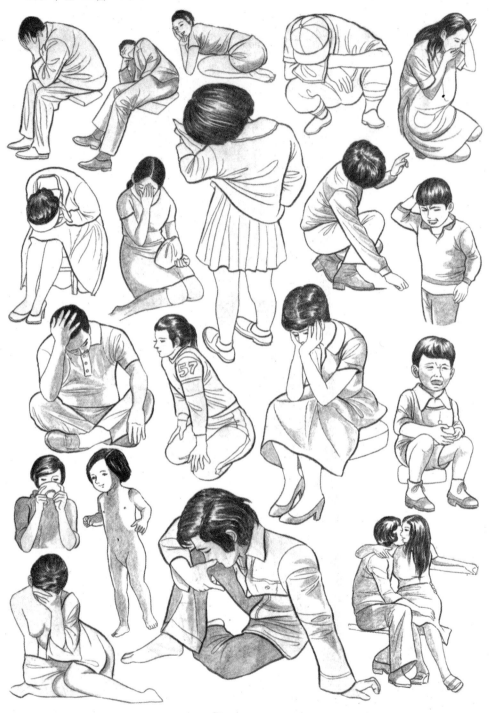

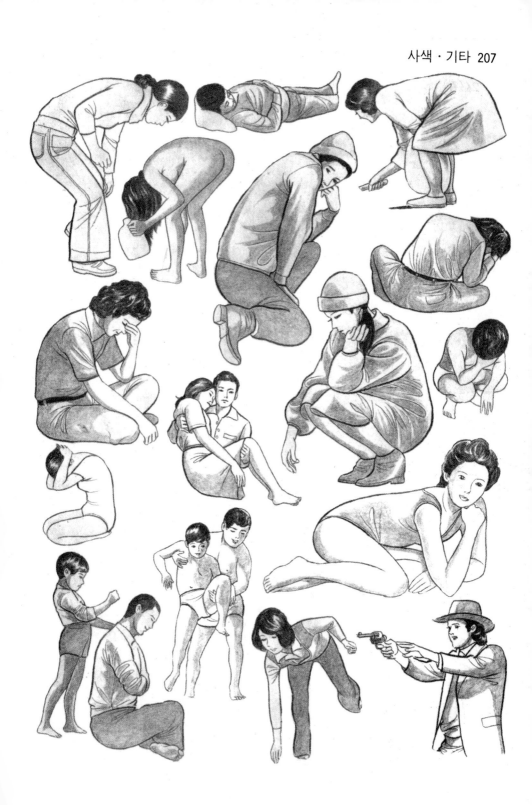

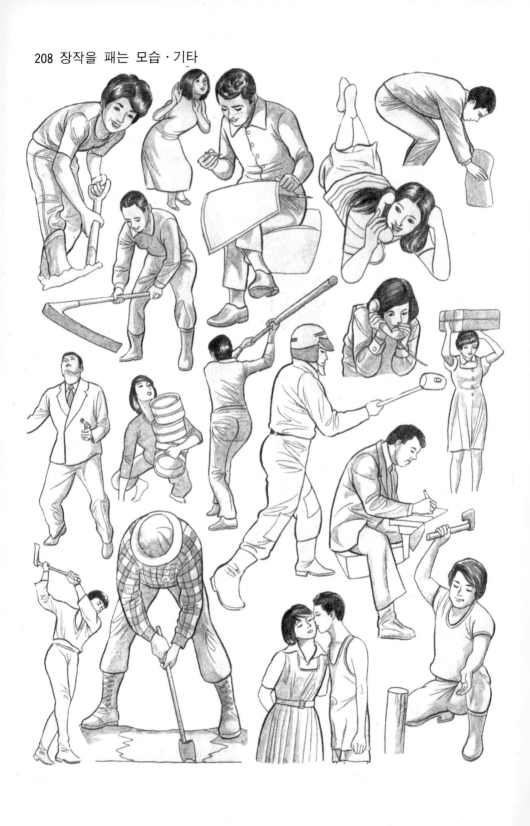

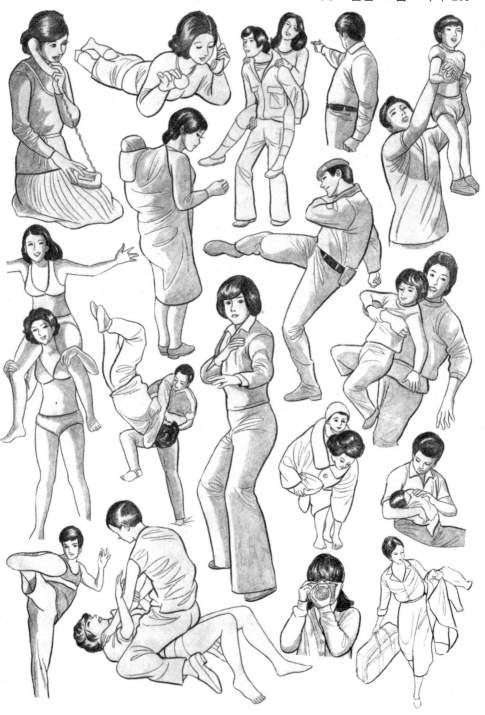

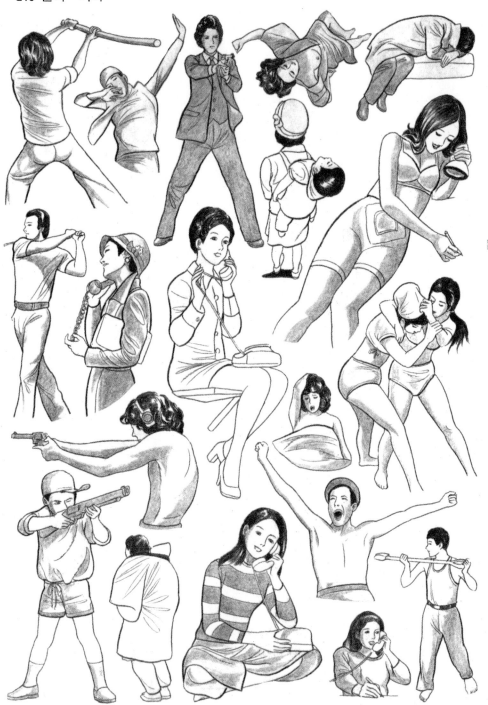

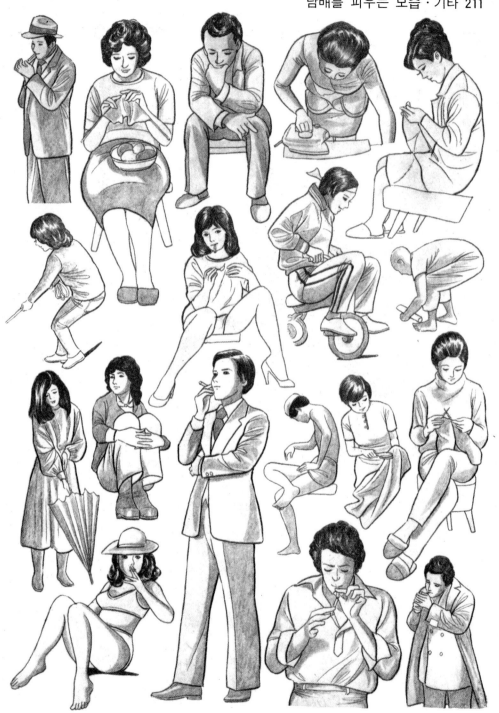

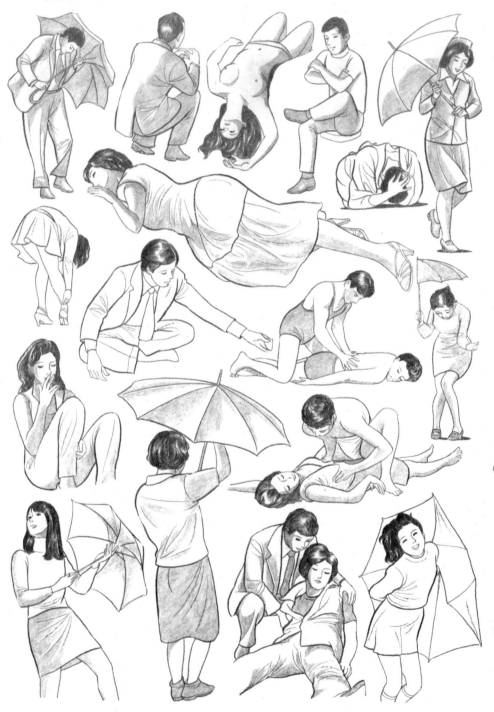

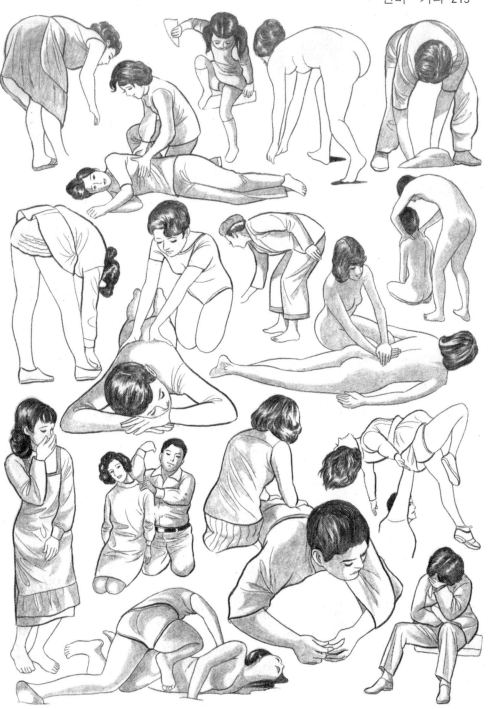

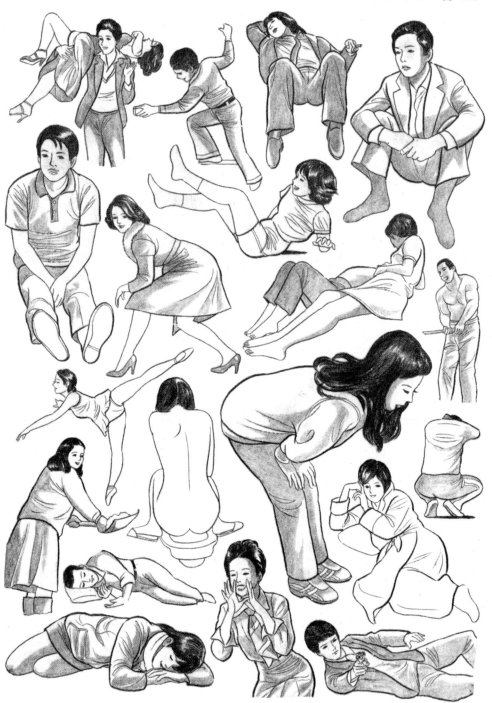

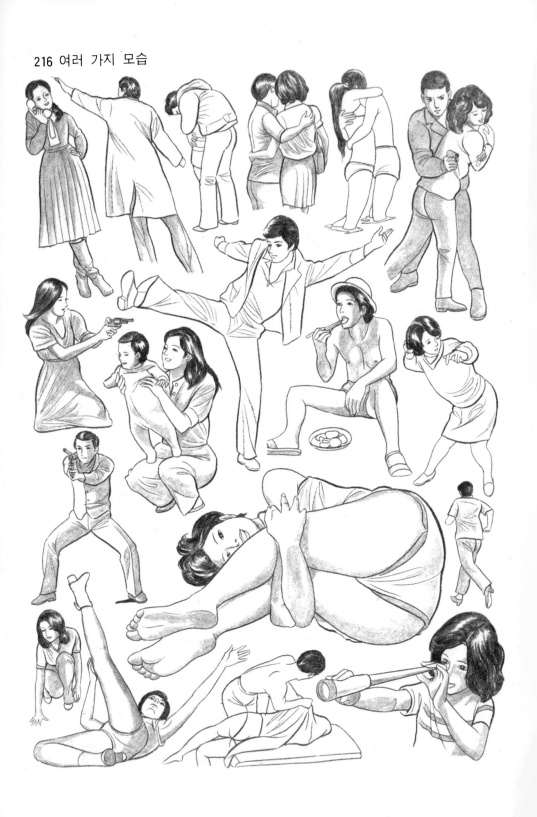

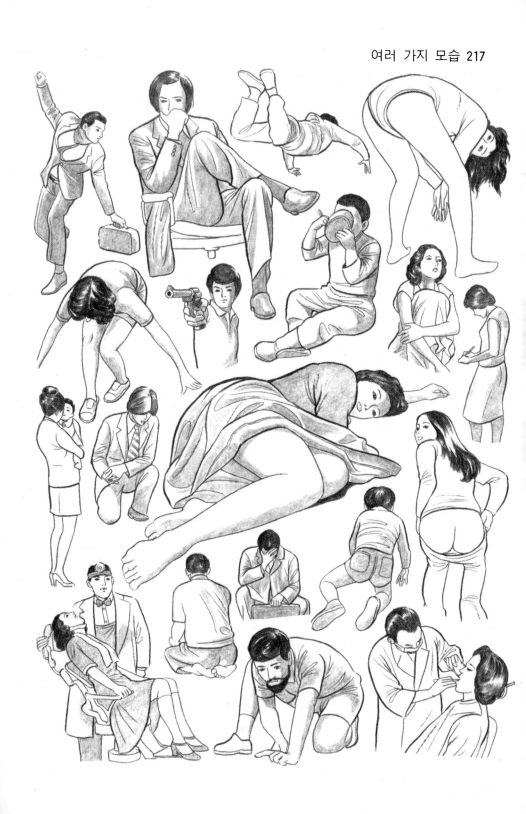

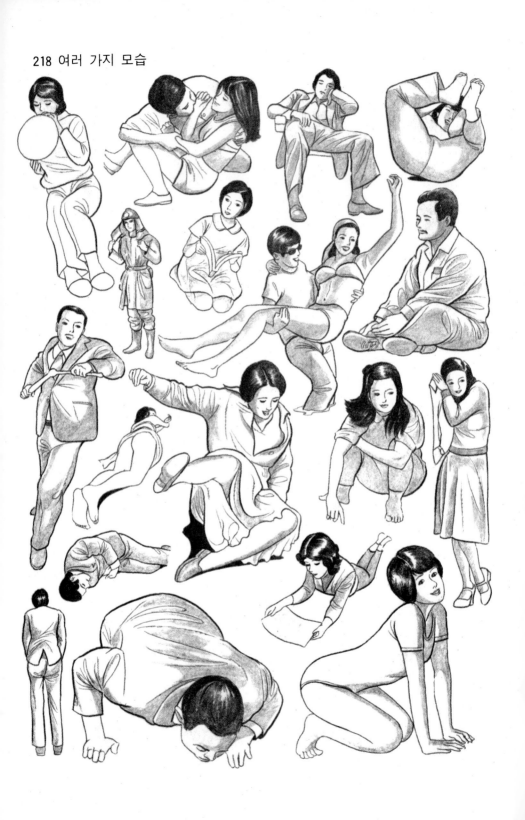

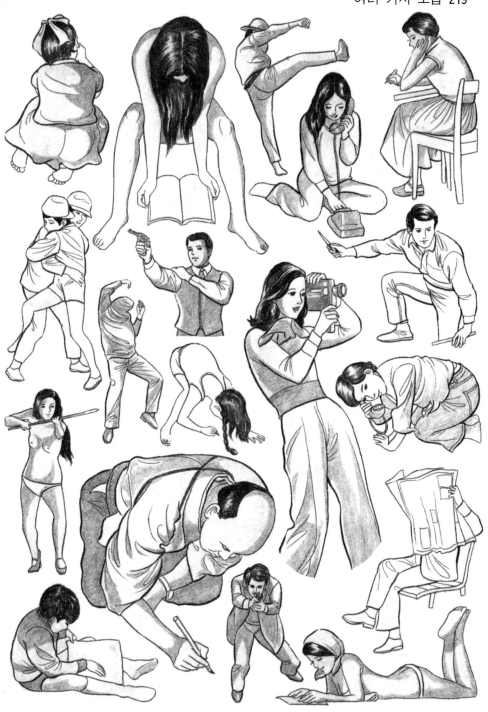

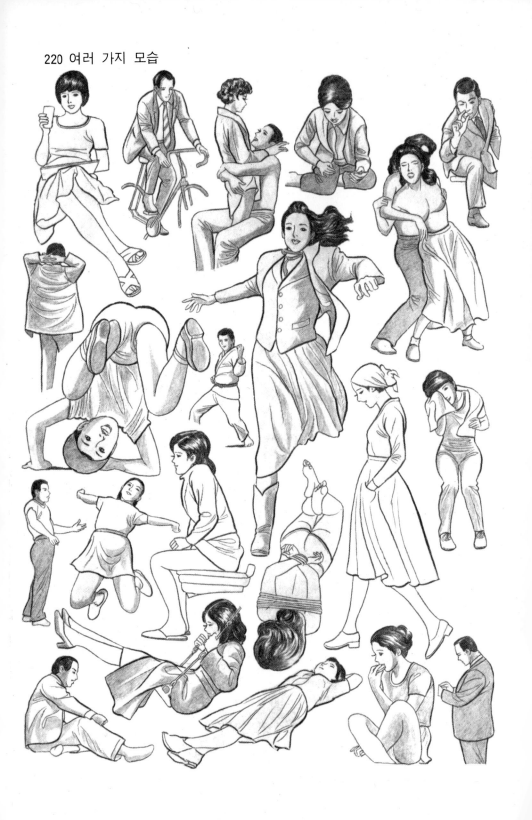

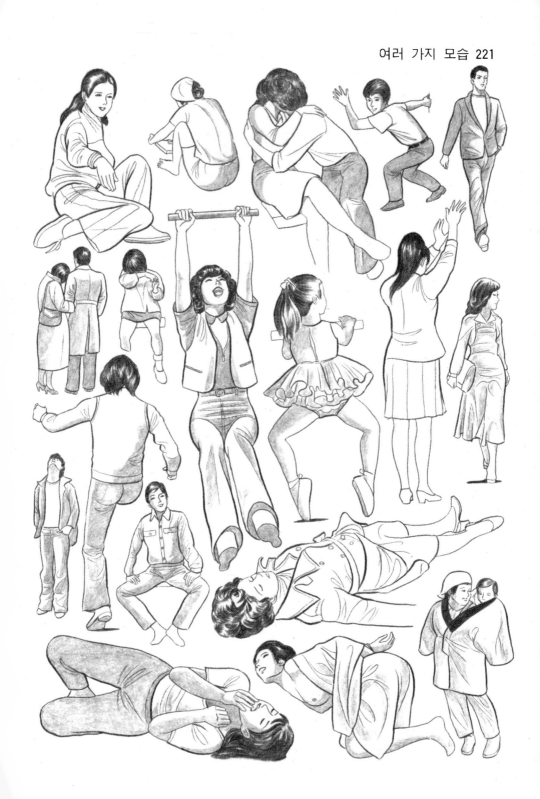

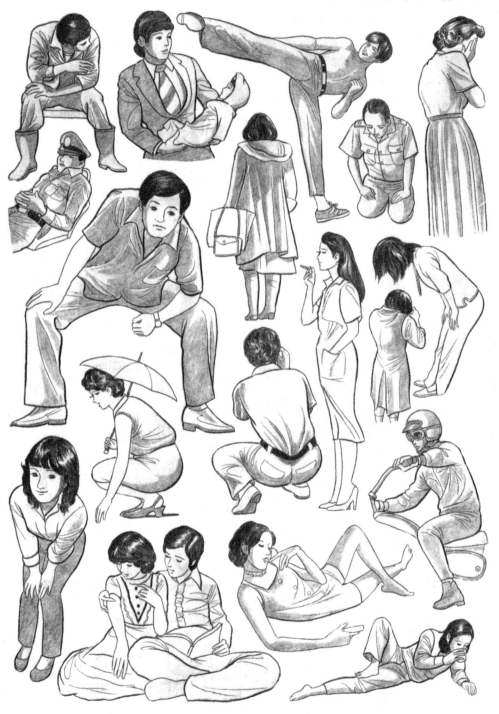

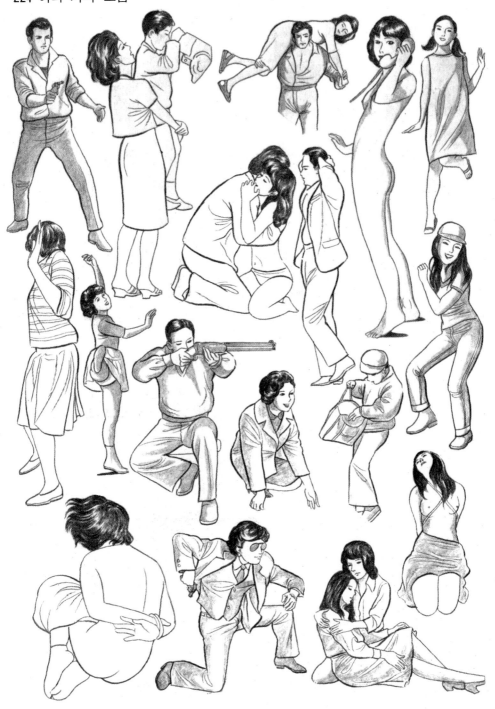

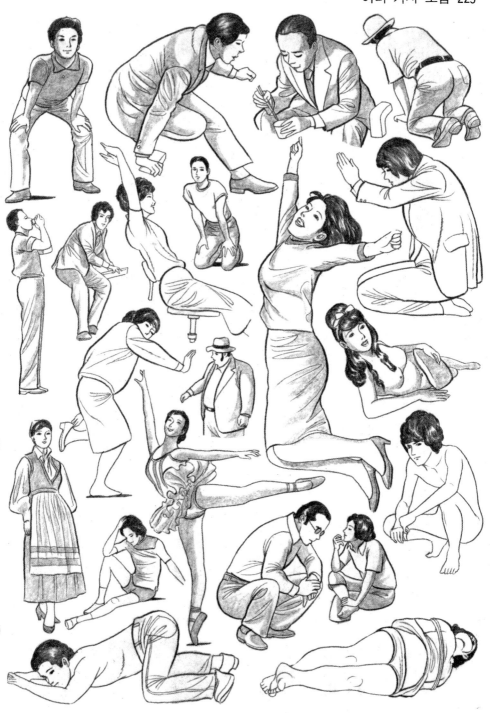

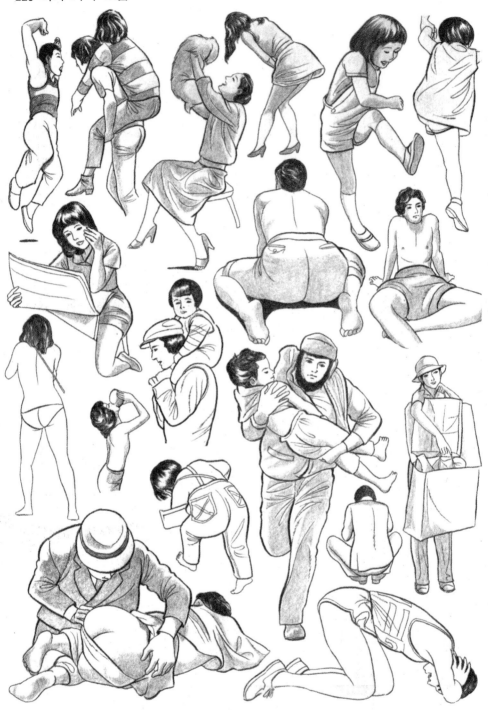

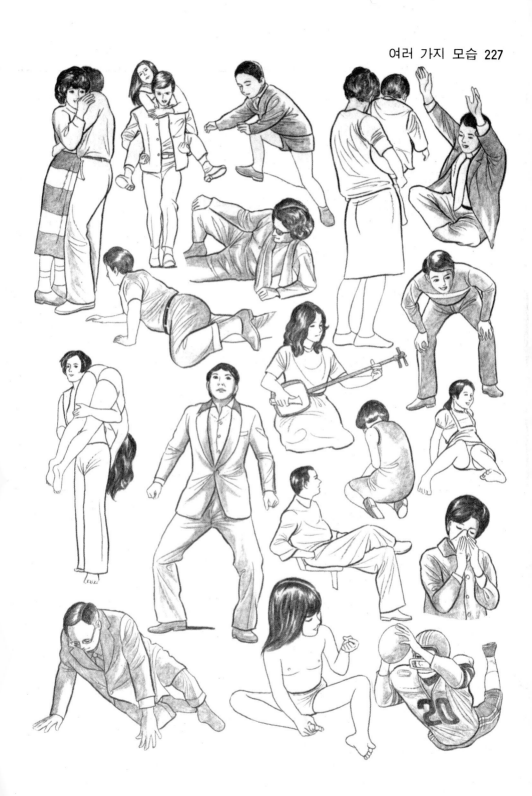

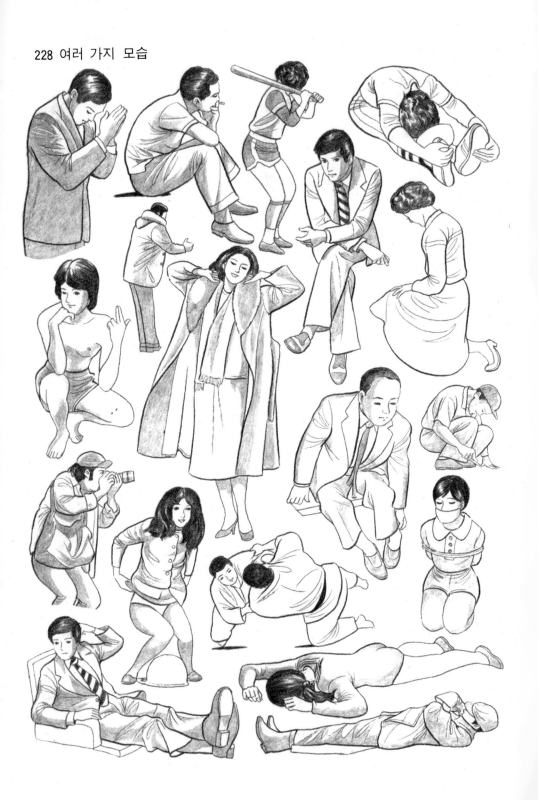

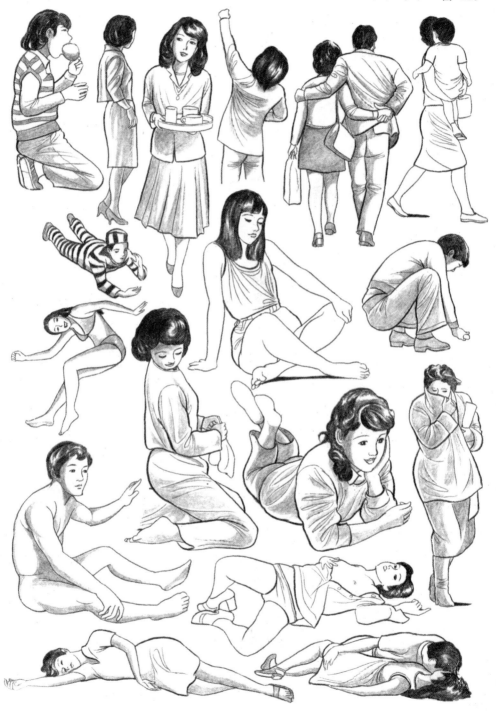

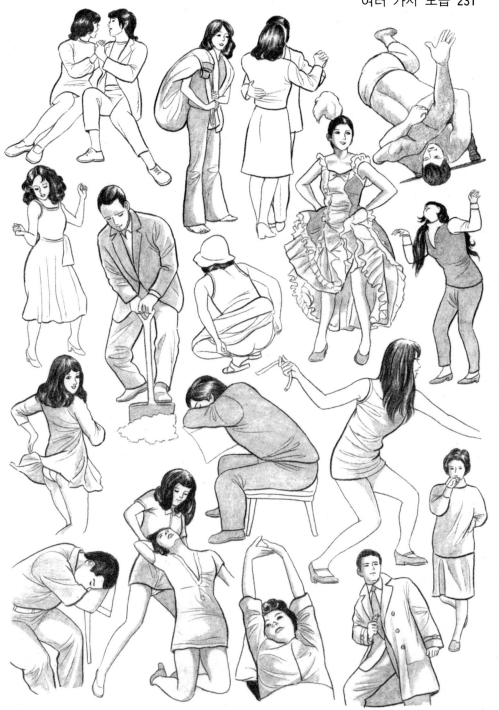

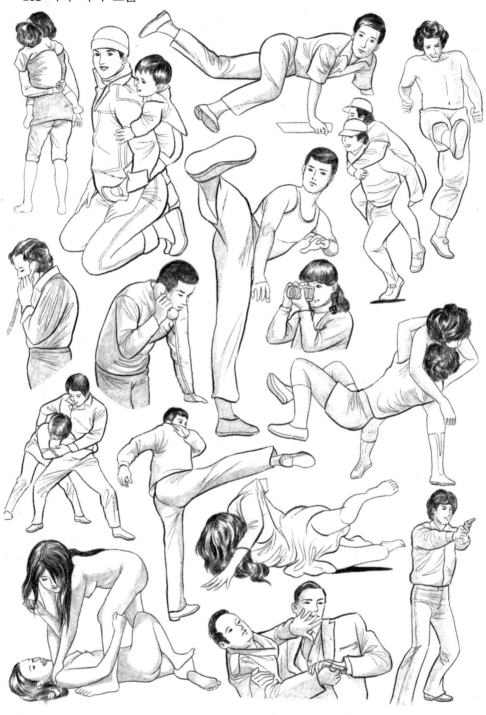

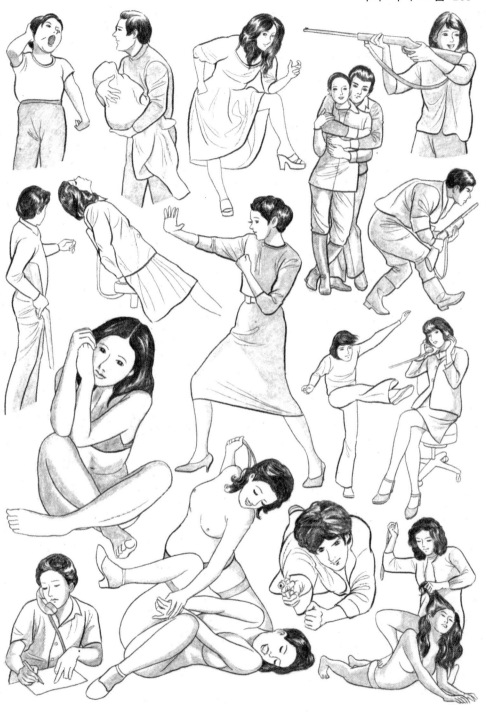

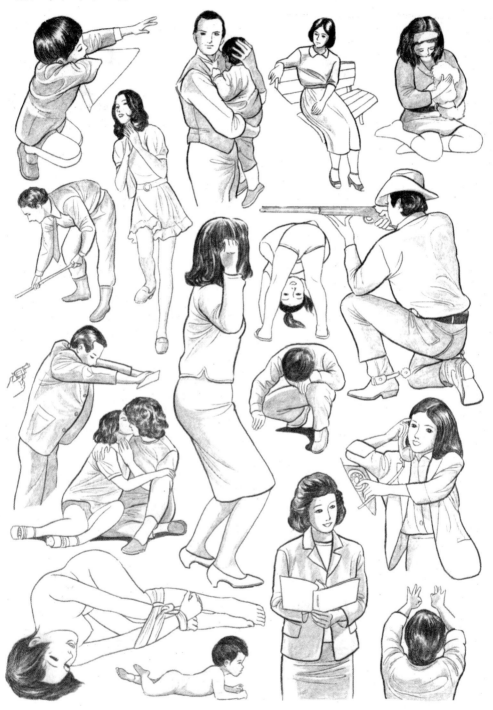

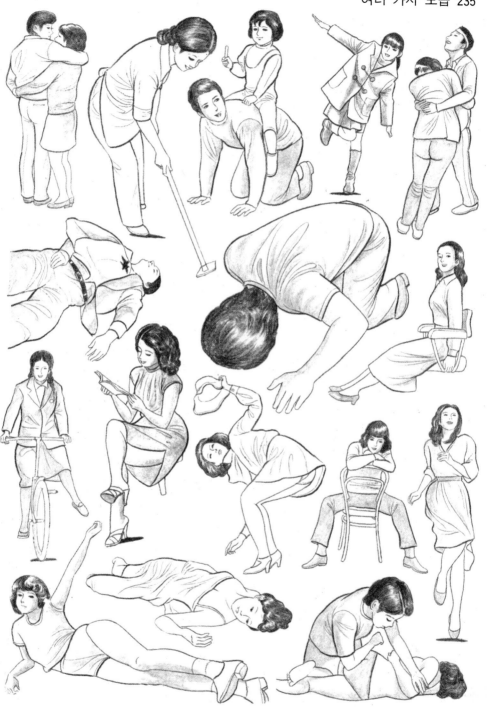

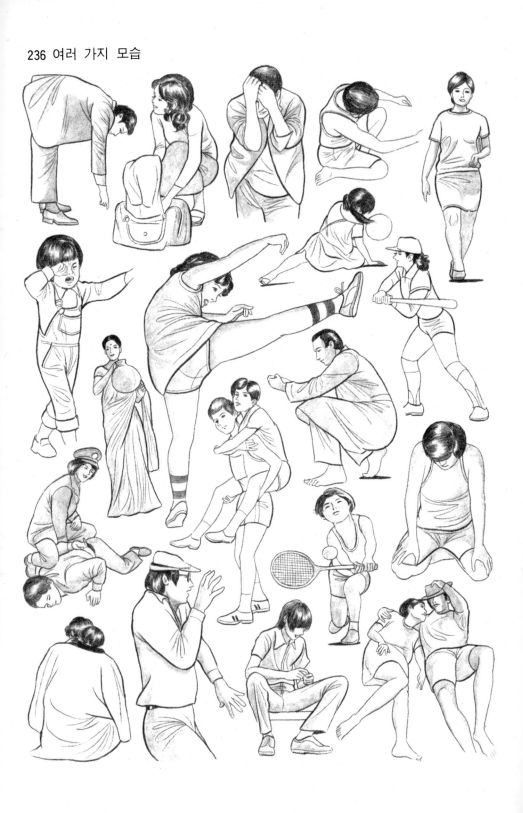

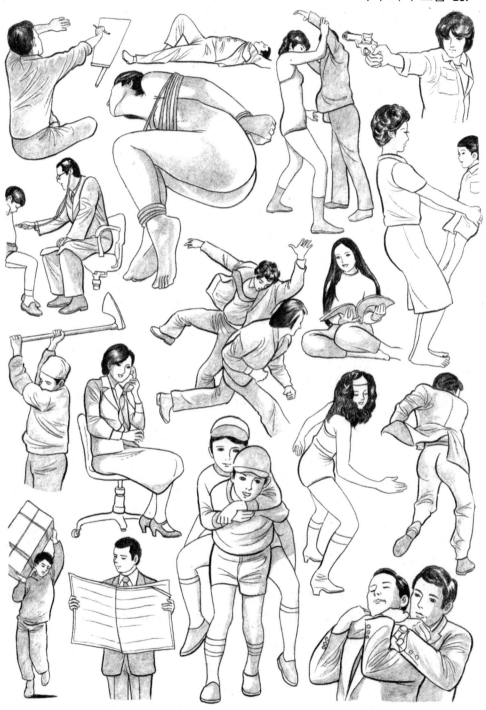

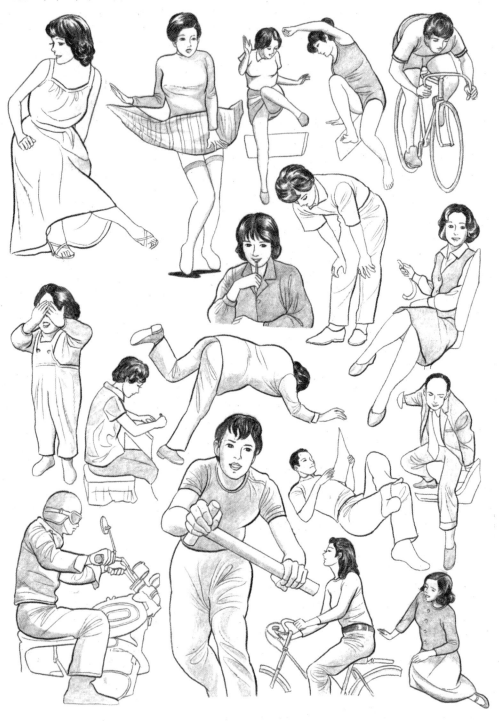

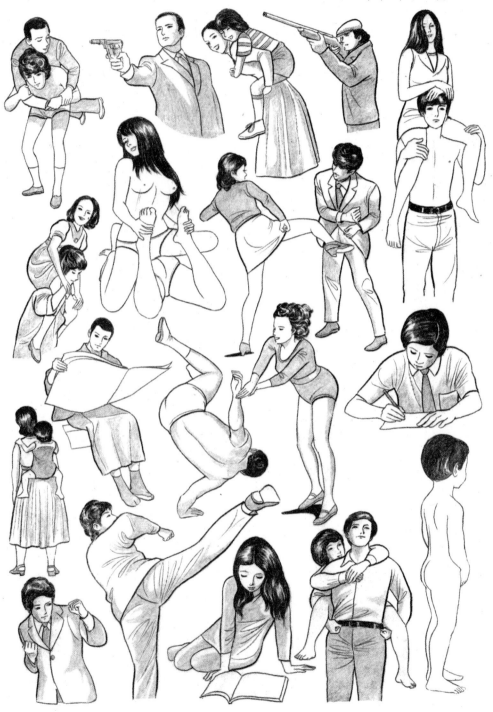

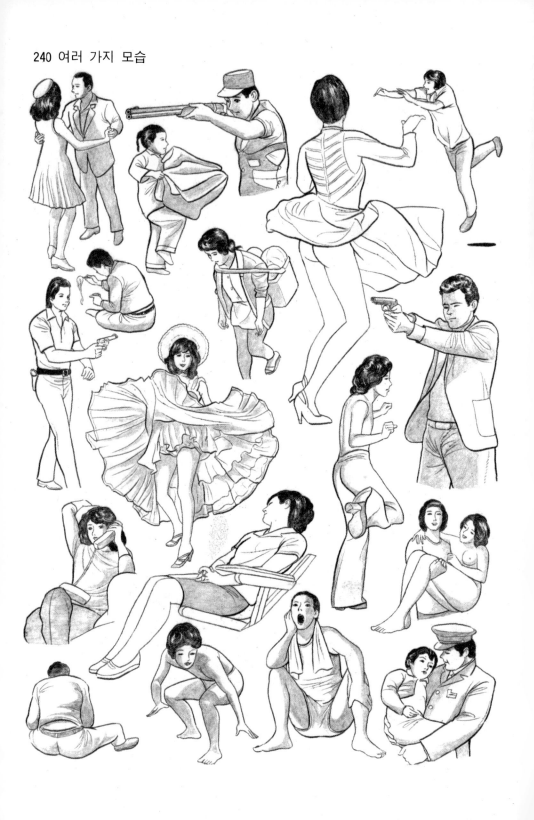

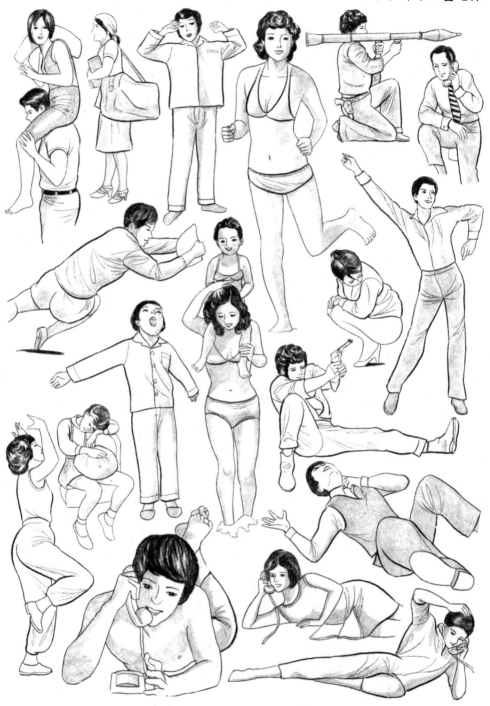

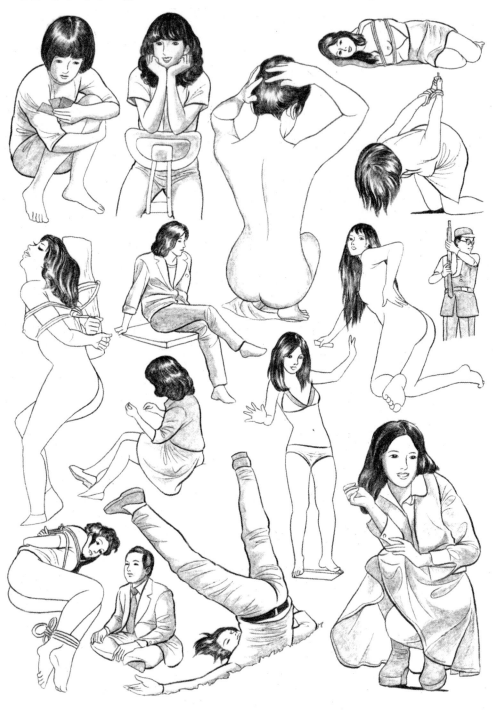

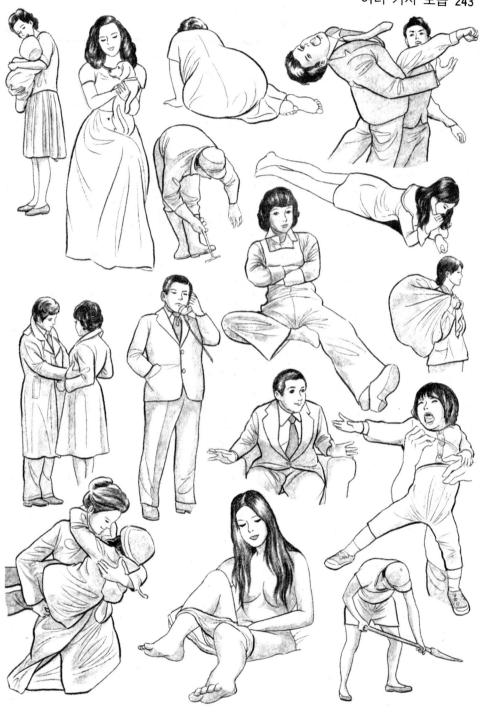

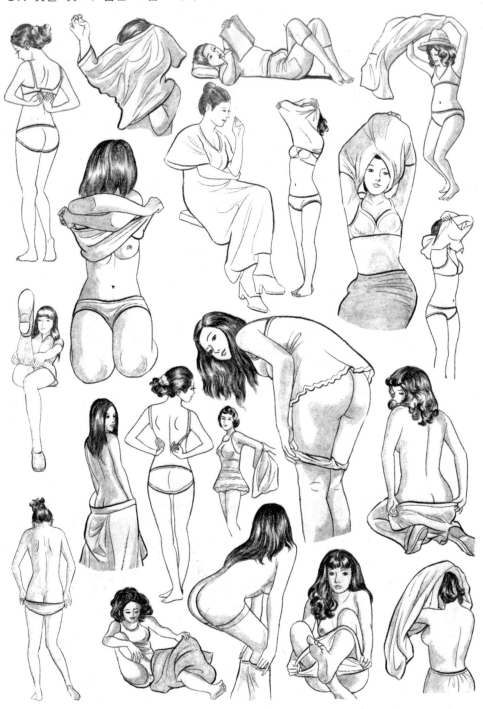

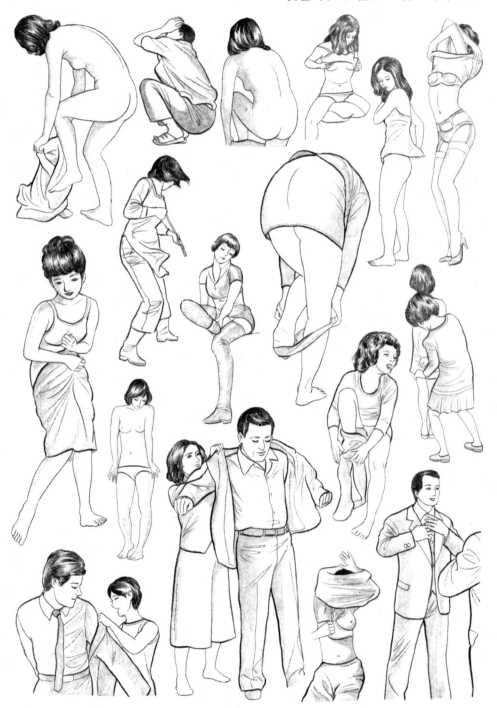

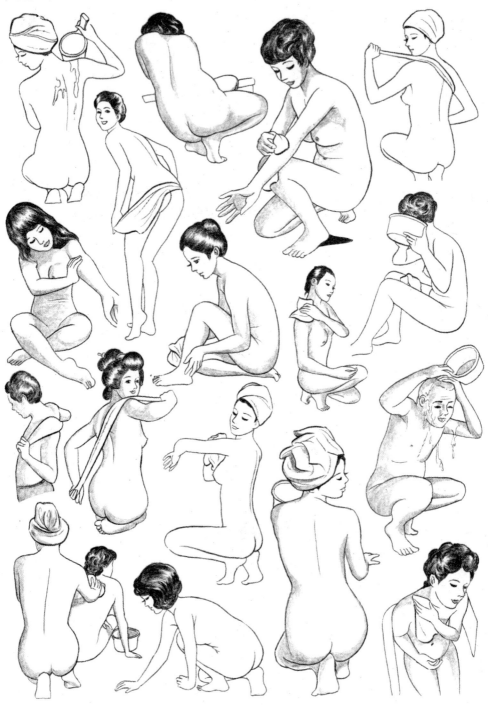

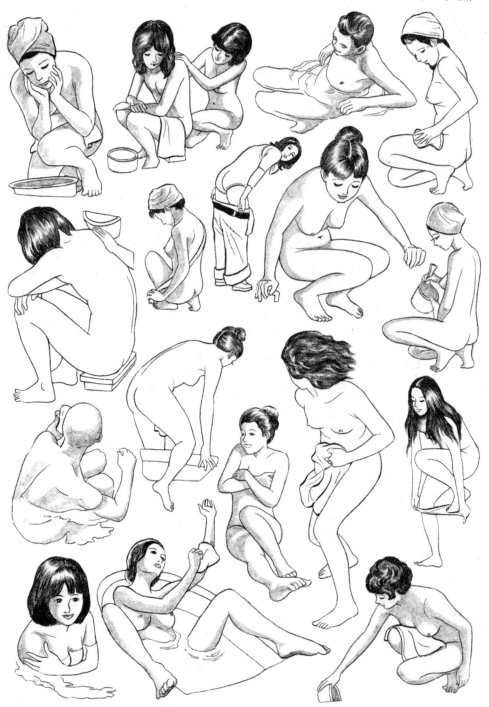

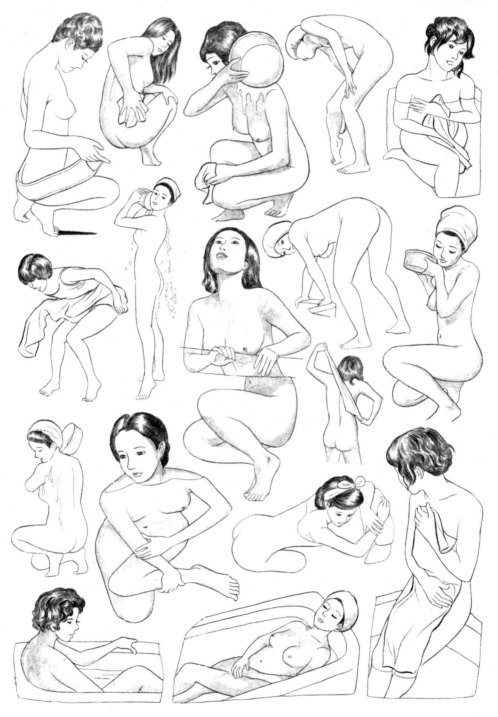

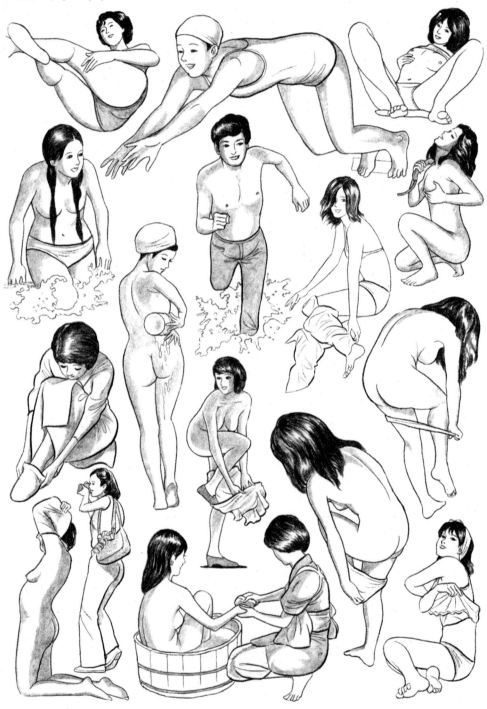

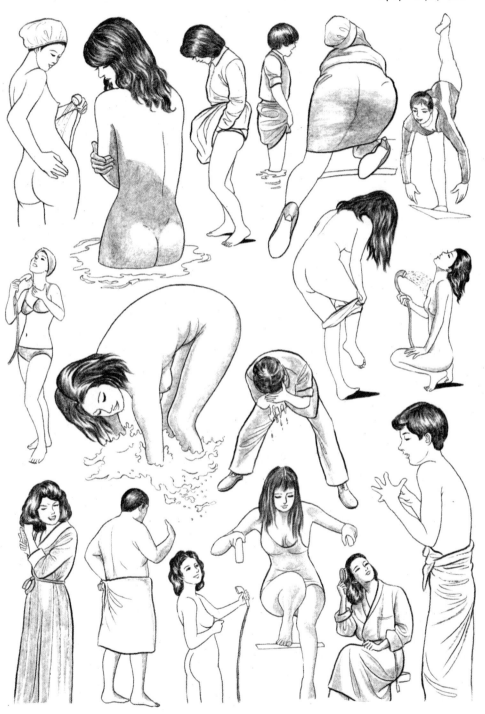

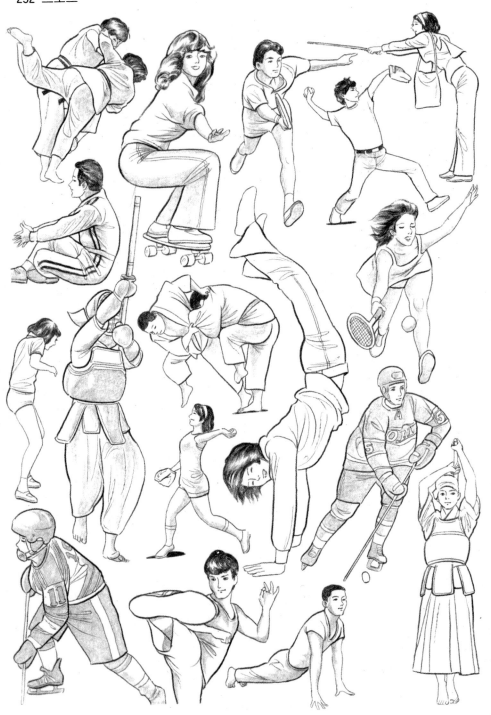

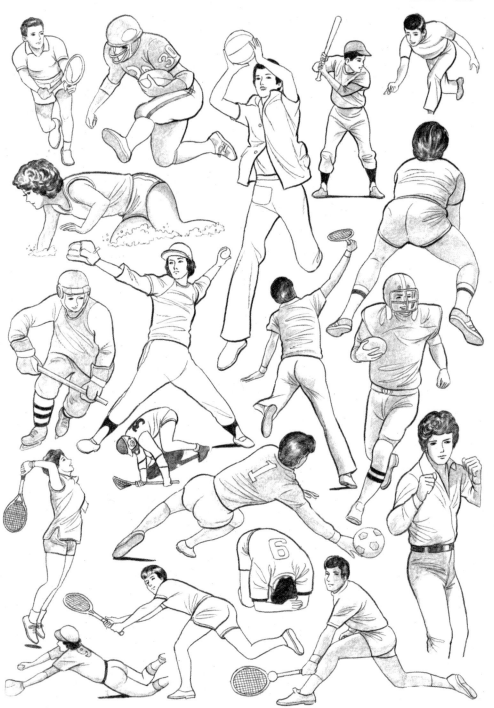

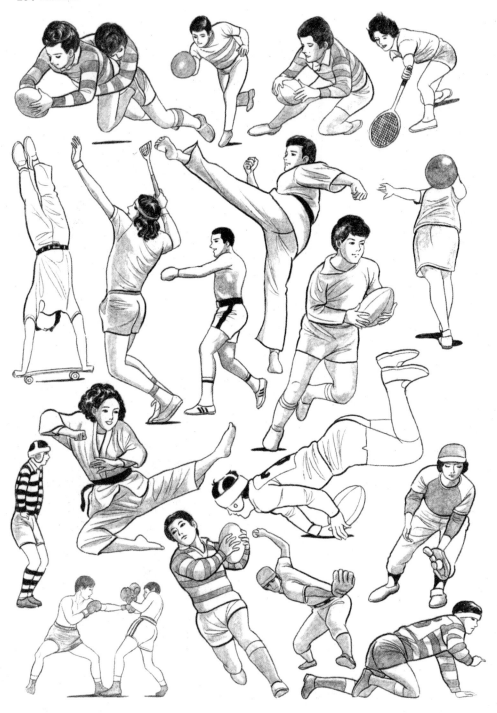

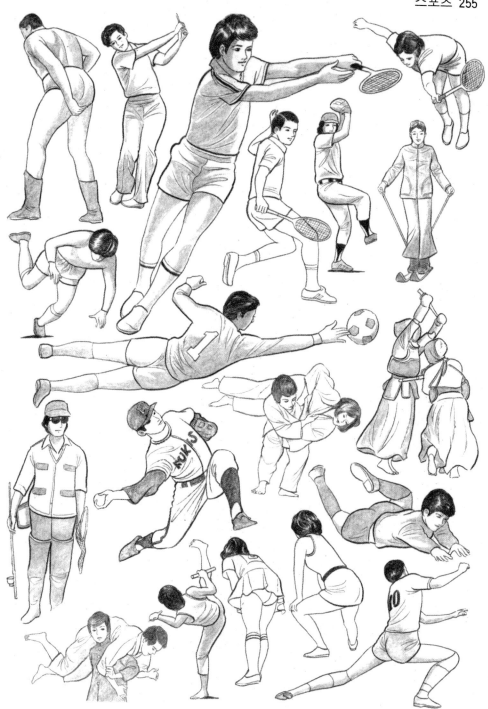

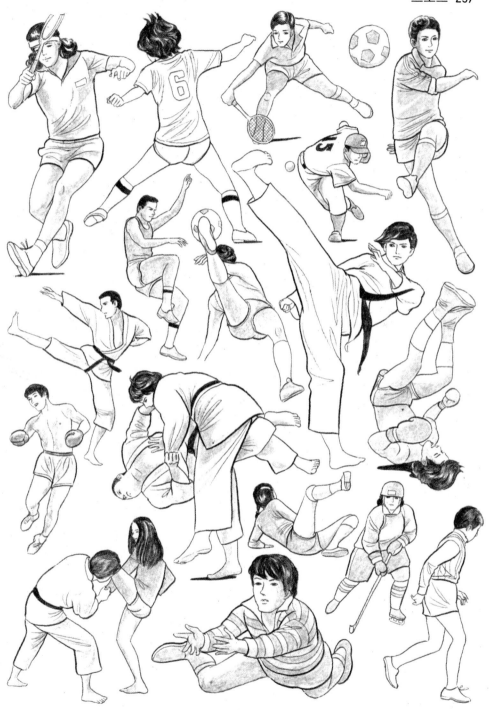

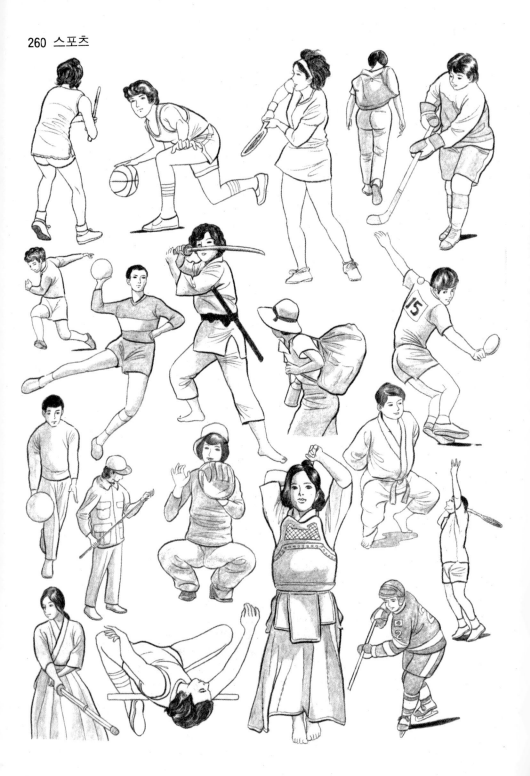

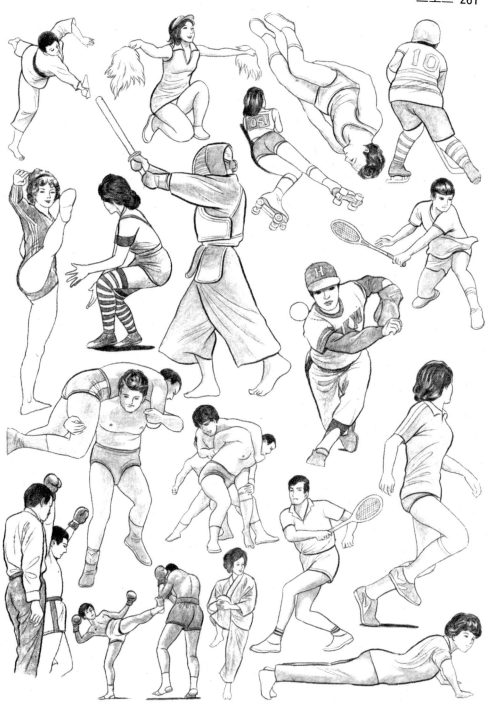

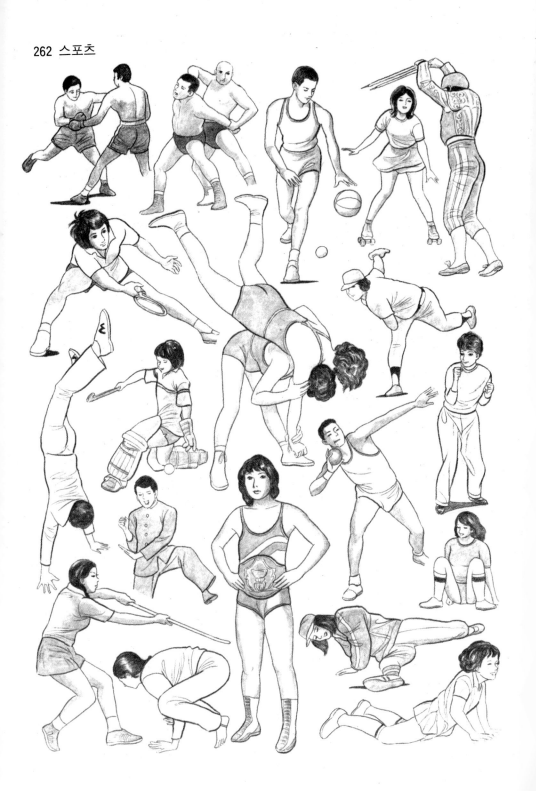

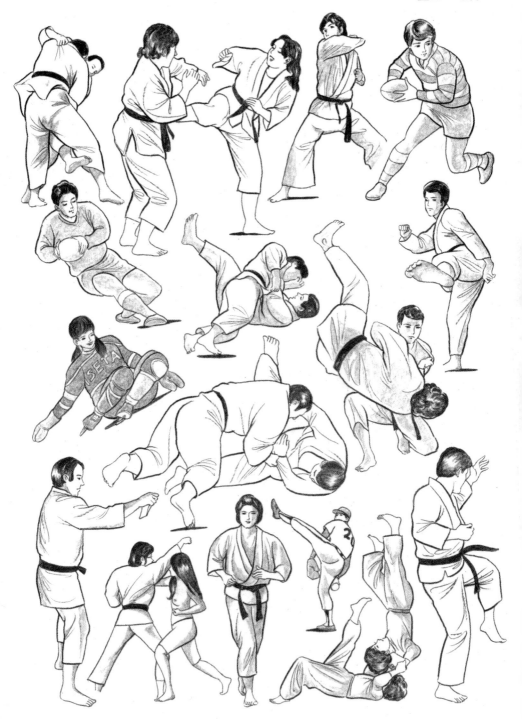

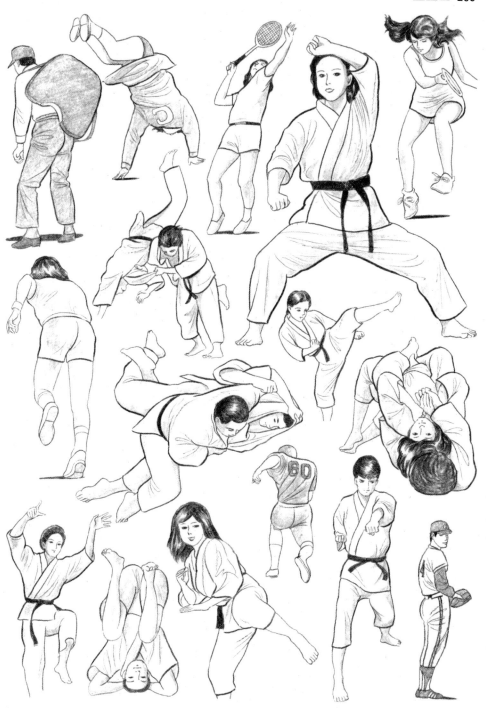

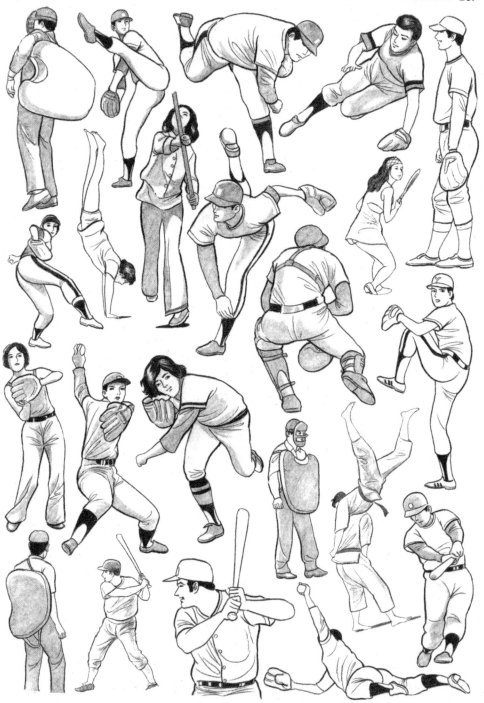

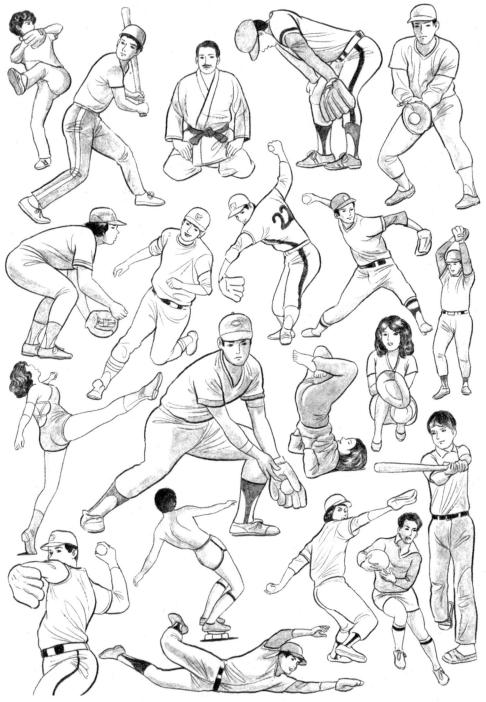

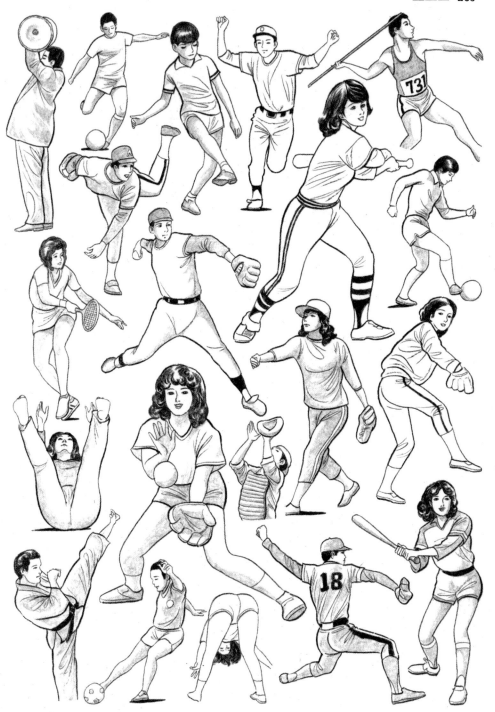

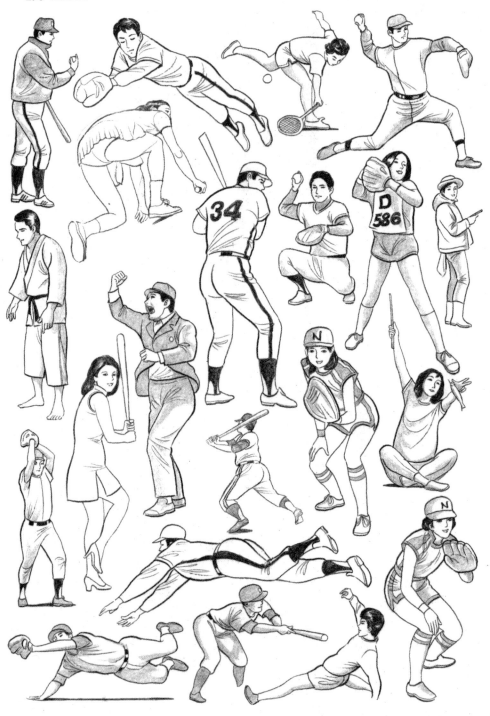

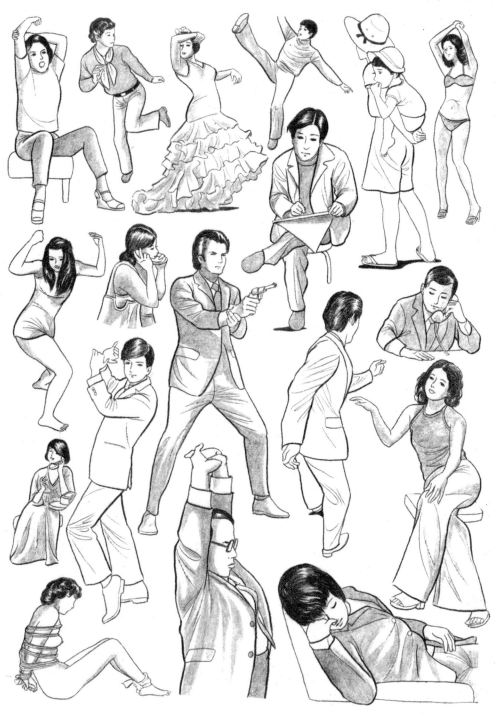

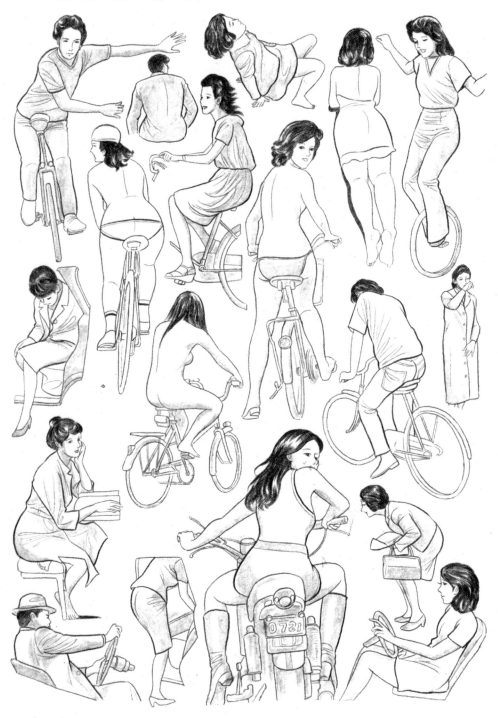

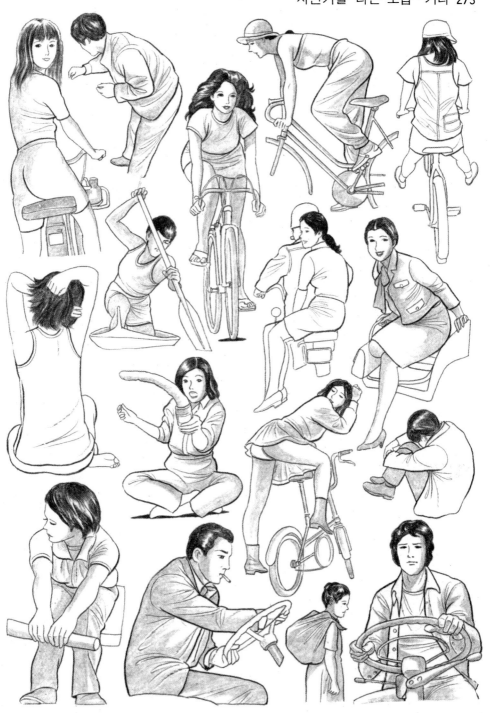

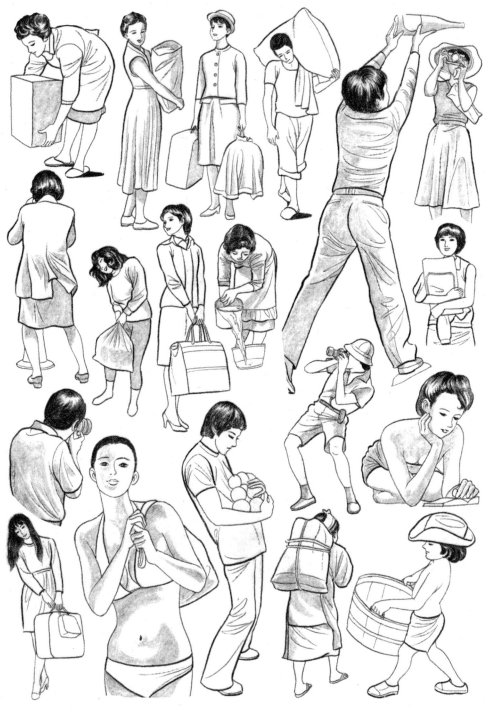

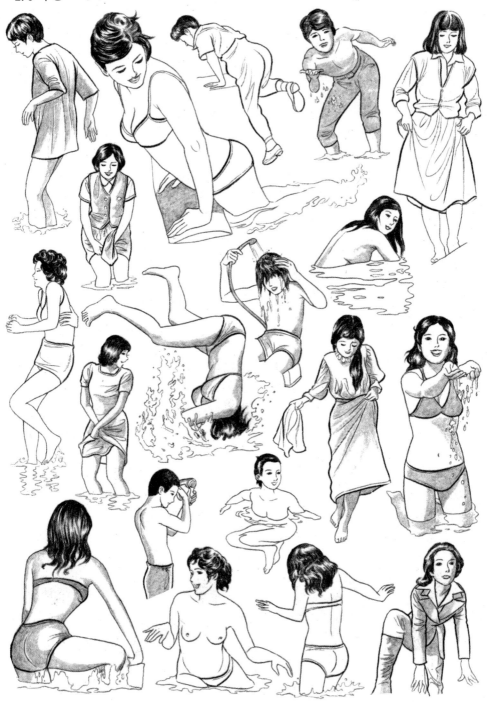

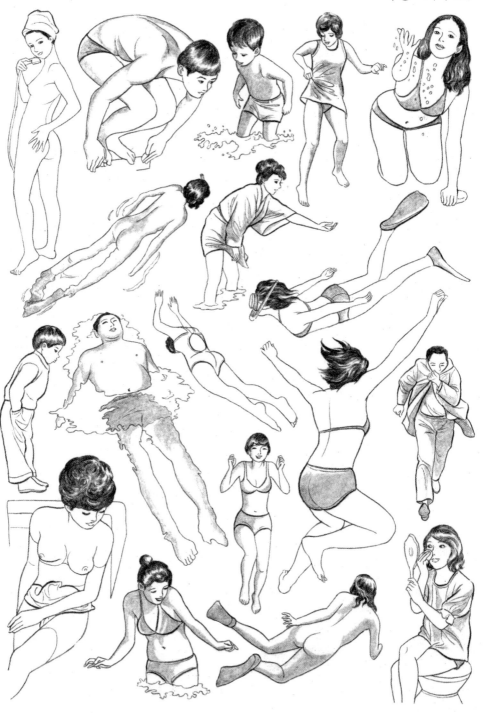

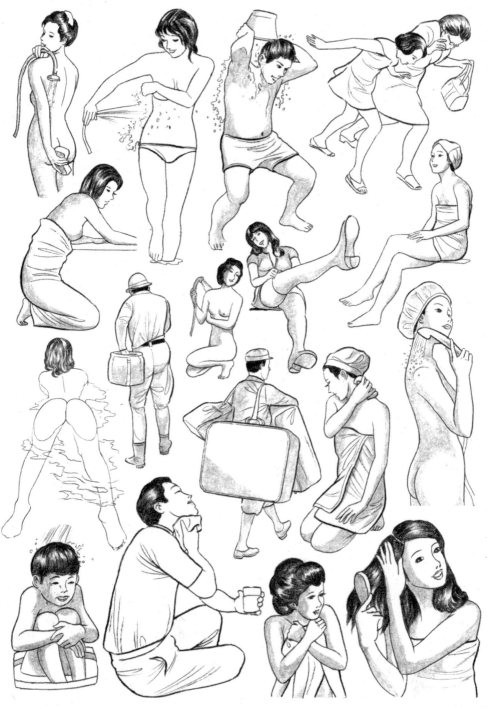

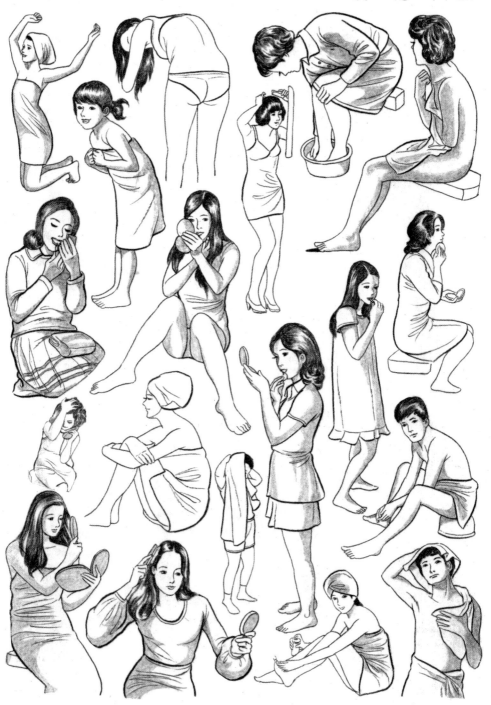

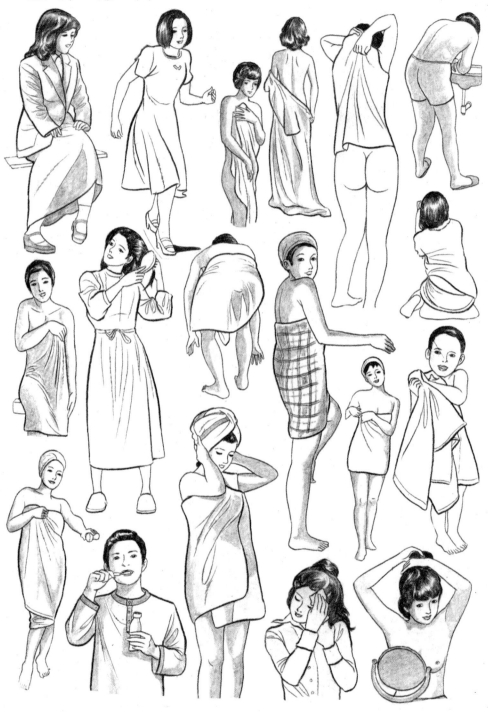

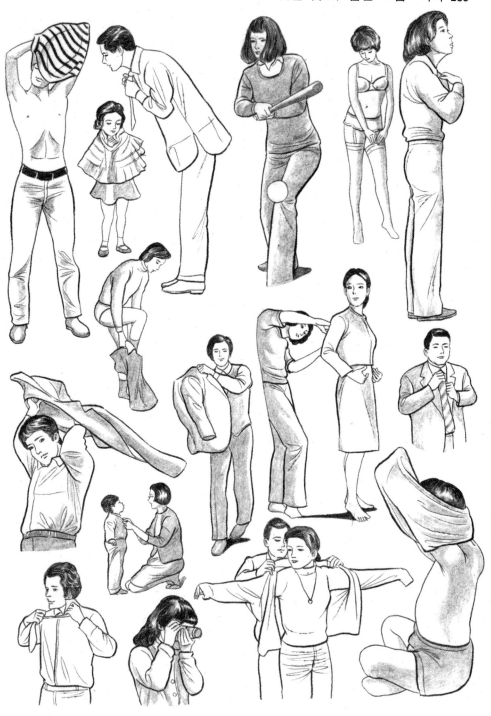

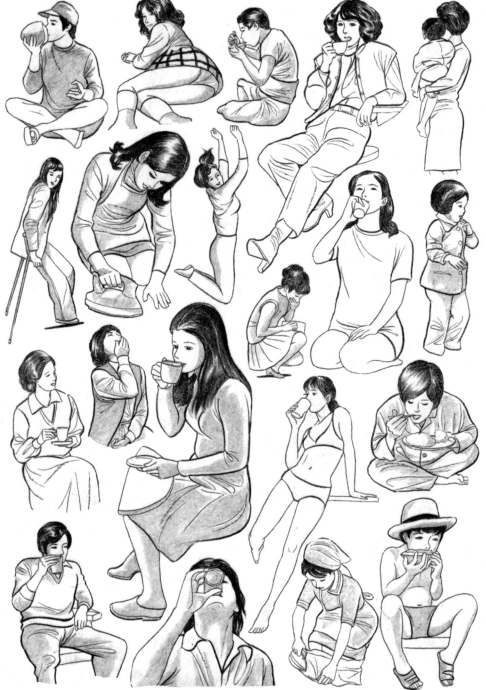

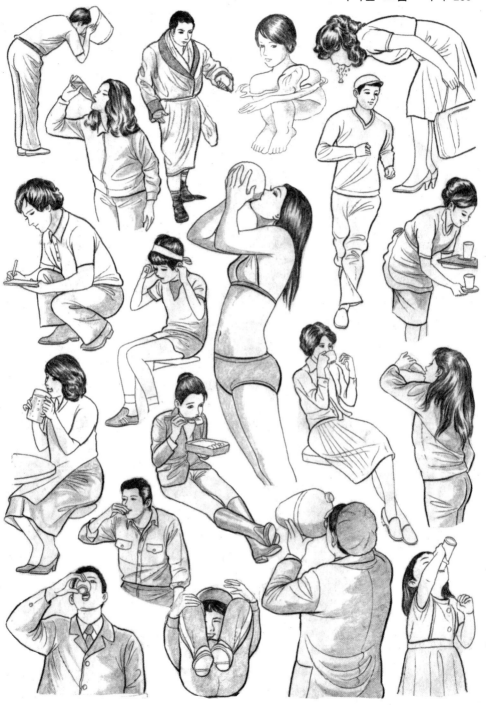

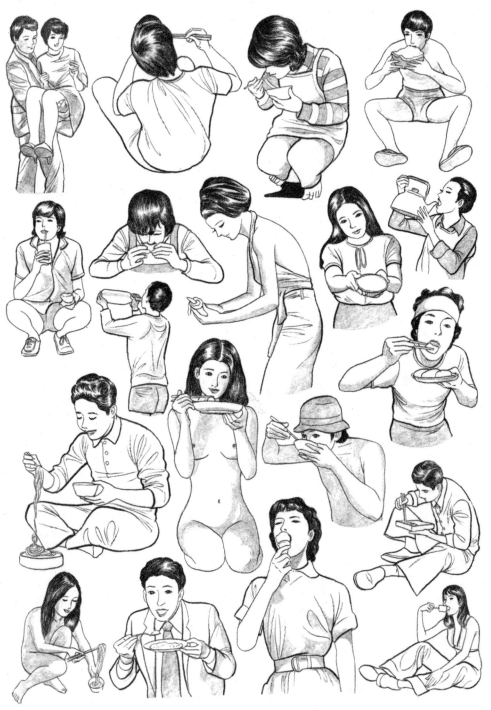

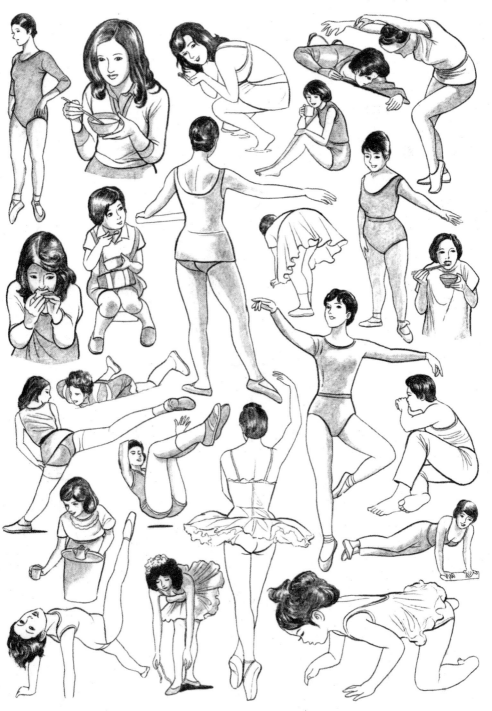

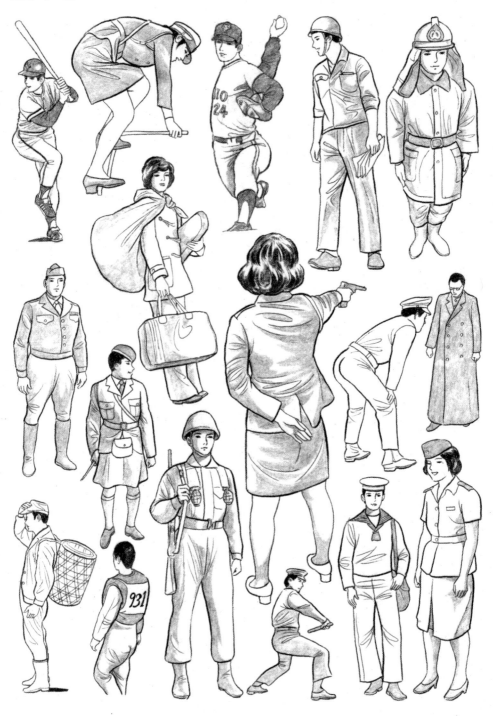

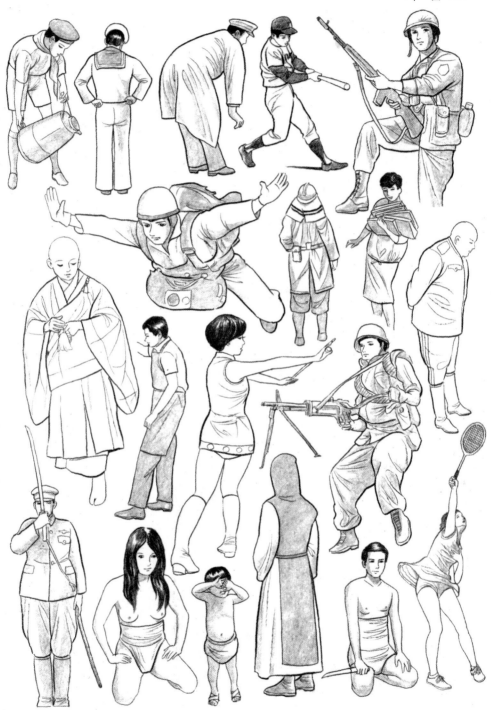

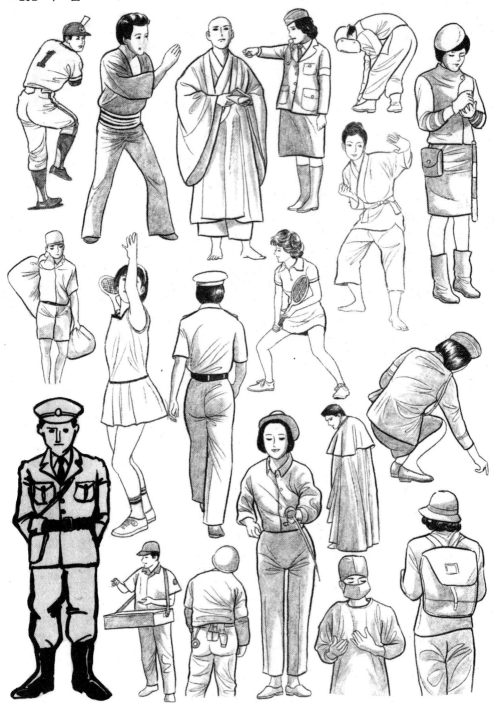

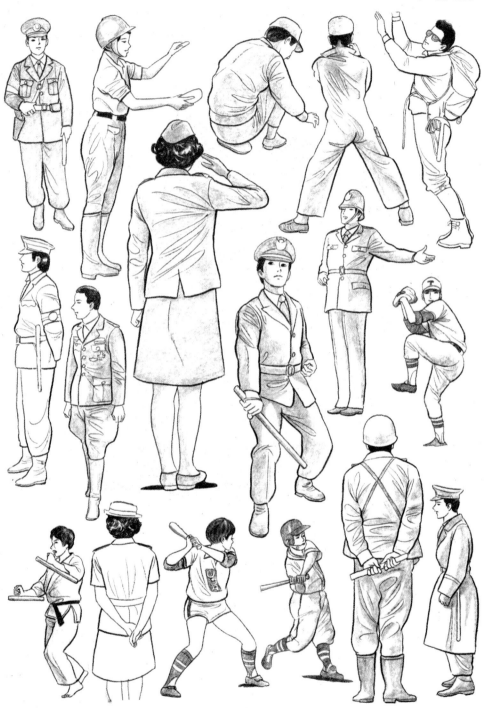

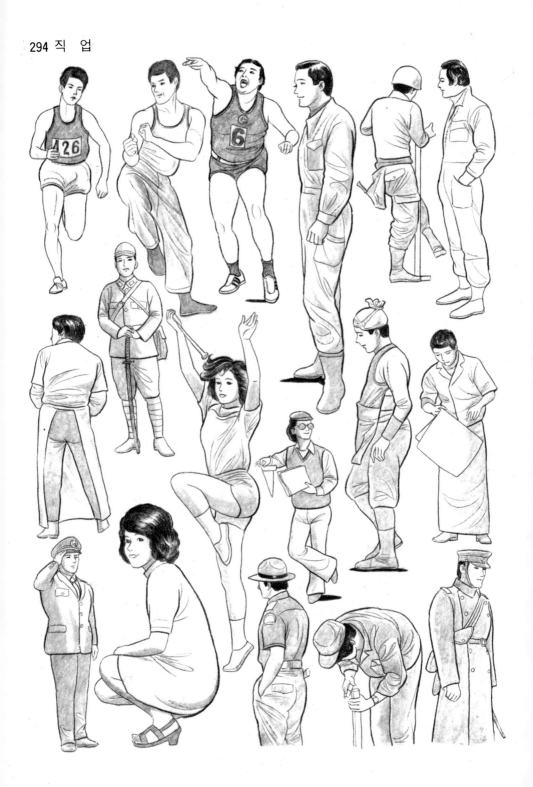

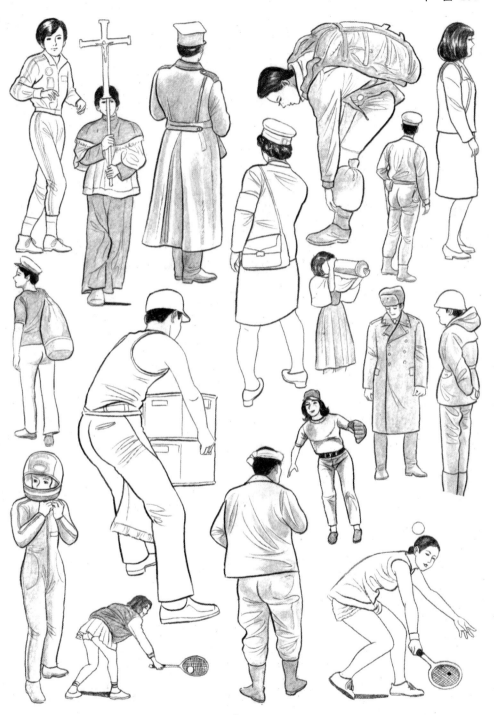

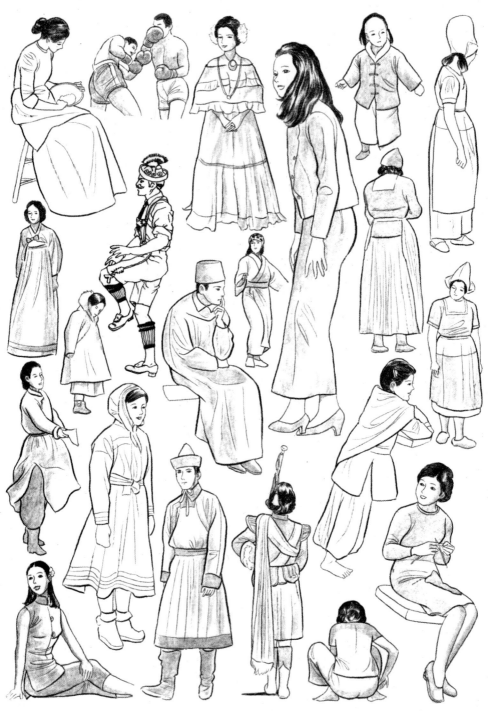

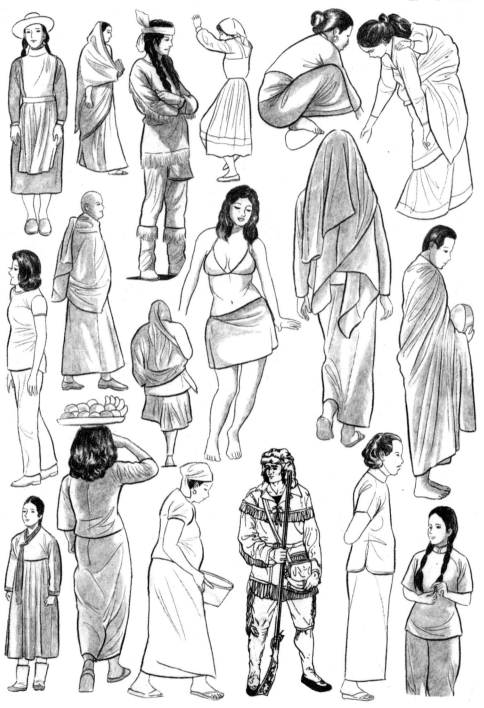

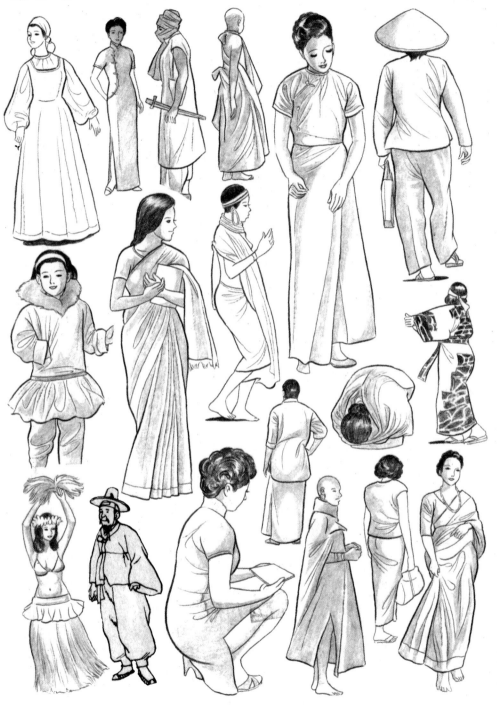

판권본사소유

인물일러스트
FIGURE
ILLUSTRATION

2006년 10월 9일 2판 인쇄
2019년 4월 3일 9쇄 발행

저자_편집부
발행인_손진하
발행처_ 돋음 오람
인쇄소_삼덕정판사

등록번호_8-20
등록일자_1976.4.15.

서울특별시 성북구 월곡로5길 34
#02797 TEL 941-5551~3
FAX 912-6007

값 : 13,000원

ISBN 978-89-7363-160-5
ISBN 978-89-7363-706-5 (set)